# ZEN 2021

# ZEN 2021

## BUPKWAN

UNJUSA

# 선禪 2021에 붙여

법관

일상 그대로 그림이 되어
만 사람의 마음을 적실 수 있다면

강을 건넜으니
배가 무슨 소용이랴

무수히 많은 세월을 달려
오늘에 이르러
지금 눈앞에 펼쳐진 것이
나의 살림살이를 드러내고 있음이라

옛 선사들은 주먹을 내밀어
한소식을 전하는데
나는 아직 부끄럽네

있음은 있음이요
없음은 없음인데

이밖에 또 무엇이 있어
찬바람에 걸음을 멈추지 못하는고

# CONTENTS

# ESSAYS

윤진섭

박영택

윤양호

# 손가락으로 달을 가리키다

윤진섭 (미술평론가)

법관法觀의 단색화 작업이 무르익어 가고 있다. 청색과 검정 사이에서 벌어지는 색의 담백한 향연. 기존의 어떤 형태도 거부하는 그는 오로지 선을 긋고 점을 찍는 필획筆劃의 반복적 행위를 통해 정신 수행의 올곧은 길을 가고자 한다. 그것은 속세의 번뇌와 잡사雜事를 털어버리고 해맑은 정신의 세계로 잠입하고자 하는 의지의 발로일 것이다. 그에게 있어서 그림이란 곧 수행의 방편이지만, 불가佛家의 울타리를 벗어나 그림이 화랑 벽에 걸리면 세속적인 의미에서 미적 감상의 대상으로 변한다. 그런 점에서 볼 때, 그것은 곧 비평의 대상이기도 하다. 그렇다면 과연 법관의 작품 세계는 미술의 입장에서 볼 때 어떤 의미를 지니고 있을까?

법관의 단색화는 색을 통해 지고한 정신의 세계를 드러내고자 하는 의지의 매체다. 그것은 내가 이미 여러 차례에 걸쳐 논평했듯이, 세상에 존재하는 온갖 물상들을 단순한 도형으로 상징화하는 작업을 거쳐 오늘에 이르고 있다. 그것이 지난 15년간에 걸쳐 이룩한 법관의 회화 작업의 대강이다. 처음에는 산, 물, 풀, 바위와 같은 사물들을 단순화하여 마치 탱화를 연상시키는 화려하고 장엄한 색채로 형상화했으나, 점차 이를 분절하고 파편화하는 방향으로 나아갔다. 그는 수년에 걸친 해체의 시기를 거친 후 마침내 단색의 세계로 접어들었다. 그러나 그의 단색화는 어느 날 갑자기 비롯한 것이 아니라, 그 이전, 그러니까 청과 적, 황黃이 주를 이루던 다색 반추상화의 시기에 그 징후가 이미 내장돼 있었다고 하는 편이 옳다.

법관은 마치 불가의 탱화를 연상시키는 이 다색 반추상의 그림에서 색에 주목, 순수 추상의 세계에 빠져들었다. 그것은 곧 법관이 회화예술의 조형적 근간인 색, 빛, 선, 면, 점에 주목하는 것을 의미한다. 형形의 표현에서 벗어나 사의寫意의 표출에 작품 제작의 큰 뜻을 세우고 여기에 정신의 힘을 싣는 것, 이것이 바로 법관이 지향하는 화가로서의 자세일 터이다. 따라서 법관의 작업은 청색이나 적색, 회색 등 단색을 통해 순수한 추상의 세계에 육박해 들어가는 것을 의미한다. 세상을 완상하는 가운데 잡다한 세속의 그림자로부터 벗어나고자 하는 그의 예술의지는 오로지 투명한 세계를 관철시킴으로써, 유명有名에서 무명無名을 얻으려 함일 것이다. 그의 작품에 드러난 형形들이 그러하니, 과연 가로와 세로로 무수히 겹쳐 포개진 선들의 수많은 다발은 그것을 그을 때 기울인 공력도 공력이려니와, 그 시각적 결과 또한 장엄하다 할 것

이다.

인과론적 독재의 논리에서 벗어나 상대론적 관계성에 입각해 정신의 여유를 찾고자 하는 것이 법관이 지향하는 태도가 아닐까 한다. 그의 그림에는 무수한 빗금들이 존재한다. 가로와 세로로 겹쳐진(+) 무수한 선들은 자신을 드러내지 않고 화면 위에 공존한다. 그렇게 해서 기왕에 그려진 선들은 바닥으로 가라앉고 그 위에 다시 새로운 선들이 자리 잡는다. 시간이 갈수록 그것들은 다시 화면 바닥으로 가라앉고 다시 새로운 선들이 나타난다. 이 선들의 공존은 융화融和의 세계를 이루며, 세계는 다시 반복되기를 그치지 않는다. 법관의 그림은 따라서 완성이 아니라 오로지 완성을 지향할 뿐이다.

청색의 무수한 기미를 띤 법관의 그림은 마치 파도가 출렁이는 바다를 닮았다. 파도는 현상이지만 보통명사로서의 바다는 본질이다. 이 때, 법관이 눈길을 주는 것은 파도가 아니라 바다다. 비가 오고 날이 궂으면 파도가 포효하듯이, 해가 좋고 바람이 잦으면 파도 또한 잔잔하듯이, 물상의 변신은 믿을 게 없다. 법관이 청색의 세계로 육박해 들어가서 진청과 진회색의 사이를 오가는 뜻은 바다의 현상이 아니라 본질을 찾기 위함이다. 그것이 어디 색의 세계에만 국한되는 것이랴!

법관은 색을 통해 만물의 운행과 세상의 묘리를 보고자 한다. 그에게 있어서 색은 달이 아니라 달을 가리키는 손가락에 지나지 않는 것이다.

# Point at the moon with a finger

Yoon Jin-sup (Art Critic)

The Bupkwen's monochromatic work is ripening. A light feast of colors between blue and black.

Rejecting any existing form, he only wants to go on the straight path of mental practice through the repetitive act of drawing lines and dots.

It will be the release of the will to infiltrate the world of the pure spirit by shaking off the agony and mischief of the world.

For him, paintings are a means of practicing, but when paintings are hung on the walls of the gallery outside the fence of the Buddhists, they change from a secular sense to an object of aesthetic appreciation.

In that sense, it is also the subject of criticism. If so, what meaning does the judicial officer's world of work have in terms of art?

The Bupkwen's monochrome is a medium of will to reveal the world of the supreme spirit through color.

As I have already commented several times, it is reaching today through the work of symbolizing all kinds of objects in the world with simple shapes.

That is the outline of the Bupkwen's painting work achieved over the past 15 years.

At first, objects such as mountains, water, grass, and rocks were simplified to form them in splendid and magnificent colors reminiscent of Tanghwa, but gradually proceeded toward fragmenting and fragmenting them.

After years of deconstruction, he finally entered the monochromatic world.

However, it is correct to say that his monochromatic did not appear suddenly one day, but that the signs were already embedded in the period of multicolor semi-abstraction, when fruits and vegetables, red and yellow were dominated.

In this multi-colored semi-abstract painting, reminiscent of an incomprehensible tanabata, the judge paid attention to color and fell into the world of pure abstraction.

It means that the Bupkwan pays attention to color, light, line, plane, and point, which are the formative basis of painting art.

Departing from the expression of the form, setting up the great meaning of making a work and putting the power of the spirit on it, this is the attitude of the Bupkwan as a painter.

Therefore, the Bupkwan's work means approaching the world of pure abstraction through solid colors such as blue, red, and gray.

His artistic will to escape from the shadows of the miscellaneous secular in the midst of perfecting the world would be to obtain ignorance from fame by passing through the transparent world.

This is the case with the shapes revealed in his work, and indeed, the numerous bundles of lines overlapped horizontally and vertically are the aerodynamics tilted when drawing them, and the visual results are also magnificent.

It seems that it is the attitude that the Bupkwan are aiming for to find a space of mind based on relativistic relations, away from the logic of causal dictatorship.

There are countless shades in his paintings.

Countless lines overlapped horizontally and vertically (+) coexist on the screen without revealing themselves.

Thus, the previously drawn lines sink to the floor, and new lines are placed on top of them. As time goes by, they sink back to the bottom of the screen and new lines appear again. The coexistence of these lines constitutes a world of harmony, and the world never ceases to repeat itself.

Therefore, the Bupkwan's painting is not intended to be complete, but only toward completion.

The Bupkwan's painting, with countless blue tinges, resembles a sea of waves.

Waves are a phenomenon, but the sea as a common noun is the essence.

At this time, it is the sea, not the waves, that the Bupkwan look at. Just as the waves roar when it rains and bad days, and the waves are calm when the sun is good and the wind is frequent, the transformation of the water is unbelievable.

The meaning of the Bupkwan approaching the blue world and going back and forth between dark blue and dark gray is to find the essence of the sea, not the phenomenon.

Where is it limited to the world of color?

The Bupkwan wants to see the operation of all things and the truth of the world through color.

For him, color is nothing more than a finger pointing to the moon, not the moon.

# 법관 – 느낌으로 충만한 화면

박영택 (경기대 교수, 미술평론가)

회화를 무엇이라 정의하기는 어려운데, 아마도 이는 화가의 수만큼 많을 것이다. 흔히 회화를 표면에 일루전(환영)을 주는 장치라고도 말한다. 물리적으로 말하자면 회화의 존재론적 조건은 평면이다. 그 납작한 피부, 평면 위에 시각적인 무엇인가를 남기는 일이 그림 그리는 일이다. 평면성을 위반하지 않으려는 것이 추상이라면 애써 그 평면성의 논리에 사로잡히지 않으면서도 무한한 재현의 논리, 기술을 구현하는 일도 가능할 것이다.

하여간 그림은 주어진 화면에 물감과 붓질을 통해 표면의 질을 만드는 일이기도 하다. 형이상학회화를 주창했던 키리코는 위대한 회화란 화면의 질감이라며 그것을 이기는 미는 없다고 단언한 바 있다. 그가 30대의 나이에 다시 발견한 티치아노의 그림을 본 후의 일이었다. 좋은 그림이 오직 그것만은 아니겠지만 회화는 일차적으로 주어진 화면의 질에 의해 판독되고 감상된다.

나는 그 작가만의 감각과 감수성, 기술로 이겨놓은 표면을 즐긴다. 그것이 구상이냐 추상이냐는 별개의 문제다. 주제 또한 어느 면에서는 알리바이에 불과할 수도 있다.

법관 스님은 무엇인가를 그리는 것이 아니라 표면에 색을 칠하고 붓질을 긋고 점을 찍는 일을 반복한다. 물론 그러한 행위도 이미, 충분히 회화적 행위이겠지만 나로서는 그것을 우선하는, 가장 원초적인 모종의 행위, 갈망 같은 것으로 스님의 그림이 다가온다. 무엇인가를 그리기는 하겠지만 굳이 무엇을 그리는 일은 아닌 것이다. 그저 그림을 가능하게 하는 칠하기, 긋기, 찍기만으로도 충분한 포화상태를 보여준다.

이는 무수한 시간과 반복된 신체적 행위의 고임이고 축적이다. 그것을 통해 치성을 드리는 일, 온 마음과 몸을 다해 간절히 절하는 일, 그러한 반복된 행위의 결과와 동일하게 정성껏 그려서 이루고자 하는, 빛나는 화면의 질에 대한 문제인 듯싶다.

궁극적으로 스님이 도달하고자 했던 어떤 깊음을, 차마 시각화시키기 어려웠던 그 모든 것들을, 그동안 접했던 탁월한 예술작품들에서 받은 인상들을, 자신의 모든 느낌을 시각화해주는, 드러내주는 그런 표면을 만들려는 지난한 노력이 스님의 그림이 아닐까? 하긴 모든 그림은 결국 그러한 경지를 궁극의 목표로

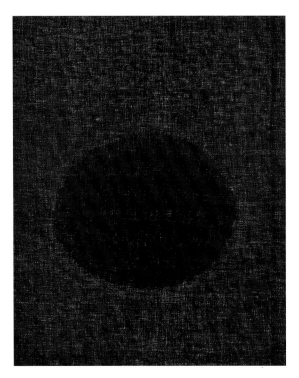

*Zen2016, Acrylic on canvas, 162×130cm, 2016*

삼을 것이다.

스님의 근작은 구체적인 형상이나 모종의 이미지를 연상시켜 주는 요소를 모두 지운, 추상회화다. 외부세계를 연상시키는 구체적 이미지가 없다. 물론 색상과 선으로만 가득한 화면에서도 구체적인 이미지를 연상하려면 얼마든지 연상할 수는 있다. 최소한 화면 안에 그러한 요소가 그려져 있지 않은 그림을 우리는 추상이라고 부른다. 동시에 회화의 존재론적 조건을 질문하는 차원도 생각해볼 수 있다.

스님은 평면을 인식하면서 일루전을 배제한다. 그래서 그림은 납작하다. 그러나 선이 올라가고 색채가 칠해지고 그로 인해 바탕 면(흰색)이 슬쩍슬쩍 드러나면서 화면은 미묘한 층을 이루고 깊이를 만들고 공기가 넘나드는 통로를 만들어준다. 선들이 만들어 놓은 자취를 좇다가도 그 사이에 남겨진 여백/틈으로 시선이 빠지기도 한다. 몇 겹의 층을 만들어놓은 화면은 결코 납작한, 즉물적 표면이 아니다. 생성적이고 활력적인 화면, 더없이 고요하면서도 미묘한 파동에 의해 예민해진 화면, 감각적인 선과 단속적인 붓질이 남긴 매력적인 화면이다.

스님의 그림은 애써 무엇을 그리기보다 인간의 삶과 자연의 섭리를 생각하며 환영을 배제한 소박한 화포에 그저 물감을 스며들게 하고 칠했을 뿐이다. 정의할 수 없고 규명할 수 없고 형상화할 수 없는 것을 그리려고 했으며, 자연과 같은 세계를 그리고자 한 듯하다.

결과적으로 스님의 그림은 모두 일루전과 작위적 형태나 표현적인 제스처를 부정하는 추상, 이른바 탈형태 추상회화이자 동시에 캔버스 천과 물감, 붓만으로 이루어진 자족적인 회화가 되었다. 무엇을 만들거나 재현하는 것이 아닌, 형태가 스스로 생명력을 발휘하도록 하는 이 자연주의적 특성, 다분히 무작위적인 측면은 한국추상미술을 말할 때 흔히 거론되는 수사다.

색채는 단색조다. 대부분 청색이다. 그러나 단일한 색상이 아니라 청색 안에서도 섬세한 차이를 지니고 있다. 몇 개의 색채가 섞여서 호흡하고 있고 물감의 탄성 또한 다르다. 어느 작품은 수채화처럼 농담의 효과에 의해 번지고 퍼지는 습성이 강하다. 린넨 천을 적셔 들어가는 농담의 맛이 있고 또 다른 작품

은 찰진 물감의 물성이 화면을 가득 메우면서 표면을 균질한 질감과 톤으로 성형하고 있다.

그러나 그 내부는 단일하지 않아 다양한 색채, 다양한 표정의 선들이 쌓여 있는가 하면 물감의 농도에 따른 다채로운 변화를 주기도 하고 선의 굵기와 방향의 차이가 발생하는 장소가 된다. 생각해 보면 이 그림은 단순한 구성 안에 복잡하고 다양한 것들을 껴안고 있으며, 개별 요소들이 서로 조화를 이루고 있는 적막하고 평화롭다고 할까, 고요하고 깊은 그런 상황을 암시하는 형국으로 연출되어 있다.

그림은 무엇을 지시한다기보다 모종의 느낌, 감각을 발생시키는 일이다. 그것은 보이는 것 이면의 세계이자 오로지 느낌으로만 가능한 세계이며 문자나 논리로 가 닿을 수 없는 세계이다. 그래서 스님은 그림을 그리는 것일까? 법관 스님이 그림을 통해 전하려는 바가 이것은 아닌가 하는 생각을 가져본다. 그리고 그런 그림은 결국 수행하는 스님의 일상, 삶과 분리되어 다가오지 않는다. 주문이나 명상과 진배없는 그런 그림그리기 말이다. 나아가 지극 정성을 다해, 최선을 다하는 공력으로 이루어진 그런 그림이 그것 자체로 충분한 회화임을 보여준다.

# Bupkwan Monk
## - A screen replete with feelings

Park Young-taek (Gyeonggi University professor, Art Critic)

It would be difficult to exactly define paintings but maybe the definitions would be as many as the number of painters. They say paintings are devices which give an illusion to the surface of the painting. Physically speaking, an ontological condition of a painting is the planes or flat surfaces. Leaving something visual on that flat skin or a plane is a job of drawing a picture. If an attempt of not breaching the planarity is called abstraction, exercising the infinite logic of reenactment and technology without being trapped with the logic of planarity would be possible. Anyway, a painting is the job of making quality of the surface by using paints and brushes on the screen. Giorgio de Chirico, who advocated Metaphysical Painting claimed that a great paining is the texture of the screen and there is nothing that beats the beauty of the texture. Chirico told so after seeing the paintings of Tiziano which he rediscovered in his thirties. Even though good paintings would not be limited to those painting but a paining is primarily deciphered and appreciated by the quality of the screen given. I enjoy the surface of the screen kneaded by the senses, sensibility and technique of the painter's own. Whether the painting at issue is representational or abstract is an another story. The theme could be also nothing more than an alibi in a some respect.

The Bupkwan Monk repeats the job of coloring, brushing and dotting, not drawing something on the surface of the screen. Of course, such an act would be already a pictorial one. However, for me, the painting of the venerable Bupkwan monk approaches me as a some kind of the most primitive act or craving which is put before such a pictorial act. Bupkwan would end up drawing something but would not attempt to draw it. Bupkwan shows that his painting has been sufficiently saturated with only the job of his just coloring, drawing and dotting, which makes up a painting. The paining is a pooling and accumulation of his countless hours and repetitive physical acts, through which as if a thing of offering a devout prayer and bowing down earnestly with all his hear, Bupkwan monk seems to have intended to draw the picture with his utmost sincerity as same as the outcome of such repetitive acts. It appears to be a matter about the quality of the luminant

screen. In the event, I wonder that the painting may be the byproduct of the most challenging efforts of the monk who tried to make the surface which would visualize and reveal the depth that he attempted to reach, everything that were hard to dare visualize, the impressions from the excellent artworks encountered by him until that time, and all of his feelings. All paintings, in fact, would  eventually aim to reach such a realm as their final goal.

The recent painting of the Bupkwan monk is the abstract paining that removed all elements which suggests a specific shape or a certain image. The painting does not have any specific image which hints at an outer world. Of course, anyone could associate a specific image even from the screen which is  full with colors and lines only, as you want, if you would put your mind to it. We call a painting on which at least such elements are not drawn "abstraction."  At the same time, we could think of asking a question on  ontological conditions. Recognizing a plane, Bupkwan monk excludes an illusion. That is why the painting is flat. However, with the lines drawn upwardly, colors painted and by doing so, the white background revealed stealthily, the screen forms a subtle layer, makes a depth and formulates a passage through which air flows in and out. Searching after the traces which the lines make, the background makes a viewer steal a glance at the empty spaces or gaps among the lines. The screen made with several layers is never a flat surface. That is to say, it is not an ostensive surface. The screen of the painting is a generative and energetic screen, one which became sensitive by the perfectively quiet and subtle waves, and  is the attracting screen which the sensible lines and an intermittent brushing left behind as well.

The Bupkwan monk's painting is just a picture which he drew by just making the colors permeated into a humble canvas and by coloring the picture while thinking of human life and provision of nature with phantom excluded, instead of going to trouble to draw something. The Bupkwan attempted to draw a thing beyond definition and embodiment. The monk seems to have tried to draw a world like nature. Consequentially, the Bupkwan's paintings became all  abstraction which renounces illusions and contrived forms or expressive gestures. Those painting are all what you would call the formless abstractive ones. At the same time, those paintings became the self-sufficient ones which consisted  only of the fabric of canvas, paints and brushing. The naturalistic characteristic or a highly random aspect which the form which does not try to make or reproduce something gets its life force exercised by itself is a rhetoric that is often mentioned whenever discussing about the Korean abstract art.

The color of the painting is a monotone. Most of the colors are blue. However, it is not a single color but has some delicate difference even within the blue color. The painting breathes with several colors mixed and  the colors has different elasticity as well. Some of the monk's paintings have a strong propensity that it is easily run by the effects of light and shade, like watercolor paintings.

They have a taste of light and shade whose linen is soaked. And there are others whose property of the sticky colors covers the whole of the screen and which form their surfaces with the even texture and tone.

However, The inner part of the painting is not single and is stocked with diverse colors and various expression lines. Some of its inner causes a colorful change depending on the concentration of the colors and makes a difference in the thickness and directions of the lines. To think, the painting embraces complex and diverse things in its simple composition. And the individual elements of the painting arouses stillness and peacefulness with them being in harmony each other. The painting creates a circumstance which seems to hint at a calm and deep situation. It generates a certain feeling, or sensation, instead of directing something, which is a world behind the thing visible and a world which cannot be reached by characters or logic. Hence, would Bupkwan monk make a picture? I presume that the thing that he would deliver through the painting is maybe the very it. Also, such a kind of painting eventually would not approach us, independently of the daily life and living of the monk who practices asceticism. Because it is the painting which is true to spells or meditation. Further, such painting which is drawn with his devoted care and with his utmost efforts made shows that it itself is the sufficient painting.

# 법 관

禪2021

윤양호 (전 원광대 교수)

1. 머리말

2. 선의 개념

   1) 평상심시도平常心是道     2) 일체유심조一切唯心造     3) 불립문자不立文子

3. 선의 미학의 특성

   1) 바넷 뉴먼(Barnett Newman,1905~1970, 미국)

   2) 아그네스 마틴(Agnes Martin,1912~2004, 미국)

   3) 볼프강 라이프(Wolfgang Laib, 1950~, 독일)

4. 법관의 미학과 정신성

5. 법관의 조형적 표현과 소통

6. 결론

## 1. 머리말

깊은 산속에는 무수히 많은 생명체가 살아가고 있다. 스스로 존재 방식을 만들어 가며 진행되는 생존의 법칙들은 누군가가 간섭하기 전까지는 평화스럽게 진행된다. 자연의 변화는 정해진 규칙도 관념도 허락하지 않으며 스스로 작용에 의해 변화하고 있다. 변화한다는 것은 새로운 규범들이 만들어진다는 것이며, 그 규범에 따라 스스로 변화해야 한다는 것이다.

  현대미술이라는 커다란 산속에도 무수히 많은 작가가 각자의 존재 방식을 만들어 가며 생존하고 있다. 역사적 관점에서 보면 시대적 변화를 경험하며 새로운 가치와 표현들을 표출하기 위해 노력하고 있다. 하지만 커다란 관점에서 보면 그것

은 외형적인 부분의 변화들이며 본질적인 가치들은 변화하지 않고 있다고 볼 수 있다.

　많은 철학자, 미학자, 종교학자 등은 인간의 본질적인 의식 변화에 관심을 기울이며 많은 변화가 일어나기를 기대하고 있지만, 현실은 언제나 그 굴레를 벗어나지 못하고 있는 것 같다. 인식의 변화는 과연 교육이나 경험, 수행을 통하여 변화할 수 있는가 하는 의문을 가지게 된다. 역사는 어떤 경우에도 일어나는 현상들이 동일하게 반복되는 경우가 없다. 다만 스스로 존재 방식을 찾아 가는 과정이며 이는 시대적 상황에 따라서 다르게 변화하는 것이다.

　현재 추구하는 가치들은 새로운 것인가?

　현시대를 대표하는 작가들은 어떠한 정신적 가치를 드러내고자 하는가? 작가들이 추구하는 가치와 표현된 작품을 보는 관객들은 어떠한 가치를 발견하고, 자신의 삶에 어떤 영향을 받게 되는가 하는 질문을 하게 된다.

　법관法觀이라는 작가는 현시대를 치열하게 살아가며 자신이 추구하는 가치를 표현하고자 많은 시간과 노력을 기울이고 있다. 작품에 표현된 기호나 형상들이 절제되어 있어서 보는 사람에게 약간의 혼란을 일으키게 하지만 시간이 흐르면서 보이지 않는 내면의 움직임을 감지하게 된다. 작가가 오랜 시간 연마하며 표현하고자 하는 가치가 무엇인지를 선禪이라는 관점을 통하여 조명해 보고자 한다. 작가는 삶과 예술, 수행을 동일한 관점에서 의미 부여하며 존재의 가치를 찾아가고 있는 것처럼 보이는데, 이러한 인식들을 깊이 있게 살펴 보고자 한다.

## 2. 선의 개념

### 1) 평상심시도平常心是道

마조선사는 "도는 수행을 필요로 하지 않는다."고 하며 수행의 패러다임을 새롭게 정립하였다. 사람들이 도는 수행을 통하여 얻을 수 있다고 말할 때 마조는 수행이 필요하지 않다고 선언함으로써 충격을 주었다. 그렇다면 왜 마조는 도와 수행이 관계성이 없다고 하였을까?

　마조는 "평상심이 바로 도이다."라고 하면서, 평상심이란 "조작造作함이 없고 시비是非나 취사取捨도 없고, 단상斷常이나 범부나 성인이라고 분별하는 마음이 없는 인간의 근원적인 평범한 일상생활의 그 마음이다.""고 말하고 있다.

　마조는 왜 도는 수행을 필요로 하지 않으며, 평상심이 도라고 하였는가? 쉽게 이해하기 어려운 관점이다. 선의 역사를 살펴보면 많은 부분 수행에 대하여 말하고 있다. 그 방법은 다양하나 수행은 도에 이를 수

\*　정성본 저, 『선의 역사와 사상』, 불교시대사, 2000, p.352.

\*\*　정성본, 앞의 책, p.352.

있는 방법이라고 믿으며 오랜 시간 이어져 왔다. 하지만 마조는 기존의 수행들을 새롭게 정립하며 본질에 가장 잘 다가갈 수 있는 방법을 제시하고 있다.

마조가 말하는 평상심의 개념에 대하여 자세히 분석해 보자. 조작함이 없다는 것은 어떠한 인위적인 작용을 하지 않는다는 것이다. 대상에 어떠한 인위적인 작용을 하게 되면 본래 가지고 있는 뜻과 의미가 조작하는 사람의 마음에 의하여 변화될 수 있다. 즉 개인적인 관점들이 개입되면서 본래의 가치들이 변화되거나 왜곡, 변형될 수 있기 때문이다. 시비나 취사도 없다는 것은 옳고 옳지 않음에 대한 판단을 하지 않으며, 얻거나 버림이 없다는 것이다. 대상에 대하여 어떠한 판단을 한다는 것은 그것에 대한 지식이나 경험 등 다양한 관점들이 작용하며 분별적 사고를 하게 된다. 자신이 옳다는 생각은 또 다른 관념이 되기 때문이다. 또한 무엇인가를 얻고자 하는 마음은 자신의 이익을 생각하게 한다. 이익을 얻고자 하면 욕망과 집착이 생겨나서 본질을 흐리게 하는 경우가 많다는 것이다.

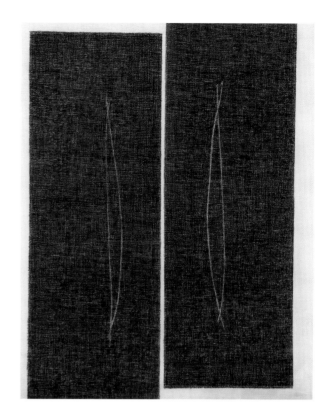

*Zen2017, Acrylic on canvas, 162×130cm, 2017*

취사는 이러한 욕구나 욕망, 집착에서 벗어나 평온함을 얻고자 하는 것이다. 얻고자 함이 없다는 것은 대상에 대한 집착이 없다는 것이며, 버릴 것도 없어 있는 그대로를 수용하게 되는 상태가 되는 것이다. 단상이나 범부니 성인이니 하는 것 또한 분별된 생각이라는 것이다. 고정된 법은 없다는 것이며, 범부라고 하는 관점이나 성인이라는 관점들 역시 만들어낸 표현일 뿐이다. 그러면 어떻게 하면 이러한 일상의 생활에서 평상심을 유지할 수 있을까?

마조는 그러면서 수행은 필요하지 않다고 하였다. 여기에서 수행이 필요하지 않다는 것은 무엇을 의미하는가 살펴보자.

마조는 "진리는 본래부터 있었고 지금도 있는 것이기 때문에 새삼스럽게 도를 닦는다거나 좌선을 한다는 것은 있을 수 없다. 그리하여 도를 닦는 것도 없고 좌선을 하는 것도 없는 이것을 진정한 여래청정선如來淸淨禪이라 한다."***고 말하고 있다. 하지만 쉽게 이해할 수 있는 것은 아니다. 본래부터 있었다는 것은 인간의 존재에 이미 내재되어 있다는 것인데, 어찌하여 그것이 드러나고 행동을 하는 데는 모두가 다른가? 또한 현재에도 그 진리

---

*** 최현각 편역,『선어록 산책』, 불광출판사, 2005, p.165.

는 그대로 있다고 하는데 어찌하여 그동안 그 진리를 드러내지 못하고 있으며, 생활에서 일어나는 무수히 많은 갈등과 고뇌, 고통과 혼돈은 사라지지 않고 계속되는가 하는 의문을 갖게 한다.

필자 또한 수행과 좌선이라는 방법이 깨달음을 얻는 데 꼭 기여한다고는 생각하지 않는다. 만약 수행을 통하여 깨달음을 얻는다고 하면 그동안 수행에 동참했던 무수한 수행자들은 모두 깨달음을 얻어 그 가치를 드러냈어야 한다고 생각한다. 좌선 또한 마찬가지이다. 하안거, 동안거 동안 수행자들이 일체 일상의 틀에서 벗어나 좌선을 하는 모습을 많이 볼 수 있다. 그들은 좌선을 통하여 여래청정한 깨달음을 얻었는가?

물론 이러한 질문과 답변은 우문우답이 될 수 있다. 필자 같이 깨달음을 얻지 못한 사람이 이러는 것이 바보 같을 수 있으나, 수행과 좌선이 꼭 깨달음과 연결되어 있다고 하는 관점들을 다시 생각하게 하는 계기가 된 듯하다.

마조가 이야기하는 일상의 평상심에서 본래의 진리를 알아차리는 것 또한 쉬운 일은 아니다. 지금 자신이 행하는 모든 행동이 본래의 내면에 존재하는 그 진리를 드러내는 일인지 깊은 연마가 필요해 보인다.

마조의 제자인 남전과 조주선사의 선문답을 다음과 같이 전하고 있다.

조주: 어떤 것이 도道입니까?

남전: 평상심平常心이 다름 아닌 도다.

조주: 그 도에 이르는 방법이 필요합니까?

남전: 행하려고 하면 어긋나고 만다.

조주: 마음을 쓰지 않고 어떻게 도를 알 수 있습니까?

남전: 도를 안다거나 알지 못한다거나 하는 것과는 관계없다. 안다고 하는 것은 망상이고 알지 못함은
　　　무기(無記; 無自覺)이다. 만약 진실의 도에 도달하면 대공大空과 같이 텅 비어 일체의 시비가 없다.*

## 2) 일체유심조一切唯心造

마조가 수장한 평상심이나 즉심시불卽心是佛, 달마가 전한 일심一心의 법, 이심전심以心傳心, 직지인심直指人心 등은 모두 심지법문心地法門이다.

일체의 모든 형상은 마음이 만들어 낸 상이며, 마음이 사라지면 형상도 사라진다. 따라서 오직 마음의 근본을 터득해 가는 것이 수행의 본질이라고 볼 수 있는 내용이다. 원효의 일화**에서 보는 것처럼, 어떠한

---

*　　정성본, 앞의 책, p.423.

**　　원효가 당나라로 유학 가던 길에, 날이 저물어 어느 무덤 안에서 잠을 자게 되는데, 잠결에 목이 말라 물을 마셨다. 날이
　　　새어 깨어서 보니 잠결에 마신 물이 해골에 괸 물이었음을 알고 구토를 하다, 문득 사물 자체에는 정淨도 부정不淨도 없는
　　　데 모든 것은 오직 마음에 달렸음을 깨달아 대오大悟했다는 일화.

마음으로 보는가에 따라서 대상은 전혀 다른 의미로 해석되고 있다.

즉심시불은 지금의 마음이 부처의 마음이라는 것으로 평상심과 같은 맥락이다. 어떻게 하면 지금의 마음이 부처의 마음이 될 수 있는가? 마조는 모든 분별과 삼독심이 없는 자리를 평상심이라고 하였는데, 그 분별심이 없는 자리는 무엇으로 알아차릴 수 있는가? 또한 지금 일어나는 마음을 어떻게 해야 분별과 삼독심三毒心에서 벗어나 오직 일심이 될 수 있는가? 하는 의문을 가지게 된다.

수행자들이 자신의 행동을 평상심의 도라고 말하며 자의적인 견해를 마치 깨달음인 것처럼 말하는 경우를 많이 보아왔다. 그 수행자가 진정 분별과 삼독심에서 벗어났는지를 필자의 아둔함으로 구별할 수는 없지만, 그 행동을 통하여 드러나는 것으로 마음을 움직이는 것은 어려워 보이는 경우가 많다.

순간의 짧은 찰나 동안 깨달음의 마음이 될 수도 있다고 볼 수 있다. 하지만 그 짧은 찰나의 순간이 연속되지 못하고 다시 분별하는 마음이 일어나는 것은 우리의 일상적인 삶이다. 이 또한 부처의 마음을 떠난 바가 없다고 한다.

선법은 이심전심법이다. 오직 마음을 통하여 전해지는 것이기 때문이다. 선사들이 다양한 방법을 통하여 그 마음을 전달하려고 하지만 전해지지 않는 것은 그 본래의 마음을 보지 못하고 분별하는 마음이 생겨나기 때문이다.

모든 것이 마음에 의해서 이루어지고 사라진다는 일체유심조는 선의 중요한 사상이다. 이러한 개념들이 전제되지 않으면 선사들이 말하는 어록들이 성립되지 않는다. 선사들이 다양한 방법들을 통하여 본래 마음을 알려주고자 방편들을 사용하고 있지만 결국에는 모든 것이 마음에 의하여 드러나고 사라지고 있다. 즉 마음이 일어나지 않으면 어떠한 대상도 생겨나지 않으며 자신에게 아무런 의미를 가져다주지 못한다는 것이다.

마음이 일어나면 조용히 그 일어나는 마음을 보라. 그러면 그 마음은 다시 사라진다. 이런 반복하는 과정을 통하여 마음이 일어나고 사라지는 것에 마음을 두지 않으면 아무런 고뇌와 번뇌 망상이 일어나지 않는다. 이때 마음이 일어나는 것은 모든 분별과 삼독심이 사라진 진여의 마음이라 할 수 있다. 일체가 스스로 만들어낸 허상이라는 것을 알아차리는 것이다.

### 3) 불립문자不立文字

선禪에서는 '불립문자不立文字·직지인심直指人心·견성성불見性成佛'이라고 하여 마음을 어떻게 이해하고 수용하며 사용하는가를 드러내고 있다.

불립문자는, 그동안 많은 조사들이 자신이 깨달은 바를 언어나 문자로 후학들에게 전하고 있는데, 그들이 실로 전하고자 했던 것은 언어나 문자가 아니라 그 뜻이었다는 것이다. 언어나 문자는 깨달음을 얻기 위한 방법이며, 그 뜻을 얻으면 버리라는 것이다. 그 뜻을 얻는다는 것은 언어나 문자가 아닌 마음을 얻는다는 것이다.

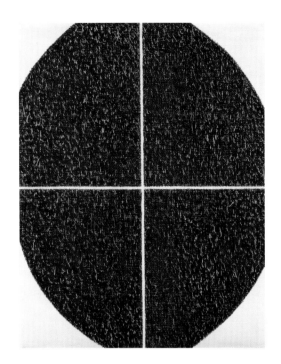

*Zen2018, Acrylic on canvas, 116×91cm, 2018*

하지만 뜻을 전하는 방법이 문자나 언어를 통하지 않고 가능할 수 있을까 하는 생각을 하게 된다. 물론 깨달음을 얻은 선사들은 미소로도 그 뜻을 전하기도 하지만 그렇지 않은 사람들을 위하여 문자로 기록하여 전하는 것이다. 또한 선사들은 자신이 터득한 깨달음의 뜻을 자신만의 방법과 표현으로 전하고 있어, 그 뜻을 이해하는데 많은 어려움이 있는 것이다.

필자가 선사상을 공부하면서 갖게 되는 의문점은, 왜 선사들은 깨달은 바를 전하는데 같은 말이나 표현을 하지 않는가 하는 것이었다. 또한 그 뜻을 전달하는 방법은 당시에는 가장 창의적이라는 것에 다시 한번 감탄을 하게 된다.

창의적이라는 것은 기존의 방법이나 방식에서 벗어나 새로운 관점들을 제시하는 것으로, 다시 그 관점을 이해하기 위하여 그 문자나 언어를 이해해야 하는 과정을 거쳐야 한다.

마조어록에 나오는 일화를 살펴보자.

대매산의 법상이 마조에게 "무엇이 부처입니까?"라고 묻자, 마조가 "즉심시불"이라 답했다. 법상은 곧 대오大悟하여 뒷날 대매산으로 들어갔다. 마조가 한 스님을 보내어 "화상은 마조대사를 친견하여 무엇을 얻었기에 이 산에 은거합니까?"라고 묻게 하였다. 이에 법상은 "마조대사는 즉심시불이라고 하였오."라고 대답했다. 스님은 "마조의 불법은 요즘 다릅니다." "어떻게 다릅니까?" "요즘은 '비심비불非心非佛'이라고 합니다." 하자, 법상은 "이 늙은이가 사람을 어지럽히는 일이 그칠 날이 없군, 설사 '비심비불'이라 해도 나는 '즉심시불이다'라고 대답했다. 그 스님이 돌아와 마조에게 이야기하니, 마조는 "매실梅實이 익었군."이라고 말하고 그를 인가했다.*

위에서 보는 것처럼 깨달음의 뜻은 언어나 문자에 있지 않다는 것을 알 수가 있다. 또한 언제나 그 표현 방식은 변화한다는 것이다. 언어나 문자에서 그 뜻을 얻는 것이 아니라 마음에서 뜻을 얻는다는 것이다.

---

\*    정성본, 앞의 책, p.374.

## 3. 선의 미학의 특성

### 1) 바넷 뉴먼(Barnett Newman, 1902~1970, 미국)

바넷 뉴먼은 추상표현주의 개념과 표현을 정립한 대표적인 작가 중의 한 명이다. 현대미술에서 추상미술을 하는 작가들은 대부분 바넷 뉴먼의 영향을 받았다고 볼 수 있다. 그의 작품들을 보면 커다란 화면에 단순화되고 절제된 색면과 지퍼를 연상시키는 작은 줄무늬가 있다.

그가 표현하고자 하는 현실 비판적인 내용들이 포함되고 있는데, 이는 당시의 시대적 특성을 반영하였다고 볼 수 있다. 혼돈의 시대에 많은 실험적인 시도들이 성행하는 뉴욕에서 그는 기존의 미학적, 표현적 특성들을 선택하지 않고 자신만의 생각과 개념들을 만들어 가고자 하였다. 그가 표현한 작품들은 단순하고 절제되어 보는 사람으로 하여금 많은 생각을 하게 하는 힘이 내포되어 있다.

지퍼zips라고 불리는 작은 줄무늬는 양면을 분리시키기도 하고 두 면을 합치기도 하는 역할을 하면서 철학적 개념들을 보여주고 있다. 수직 줄무늬의 지퍼는 균일한 색면의 팽창을 강조하기도 한다. 커다란 화면에 나누어진 색면은 평온함을 표현하기도 하지만, 지퍼라는 작은 줄무늬에 의하여 긴장감이 생겨나고 평면의 색면들은 새로운 질서를 형성하게 된다.

바넷 뉴먼이 추구하는 정신성은 숭고함과 절제이다. 폴란드계 미국인인 그는 뉴욕에서 태어났다. 그는 혼란한 사회를 경험하며 '진정한 가치는 어디에서 오는가'에 깊은 생각을 하게 된다. 이방인적인 경계선에서 살아가는 그에게 예술은 새로운 삶의 활기를 가져다 준 것으로 보인다. 자신의 정체성을 찾아가는 그에게 새로운 개념에 대한 도전과 열정은 그의 삶의 과정에서 필연적인 것으로 볼 수 있다.

바넷뉴만은 '보이지 않는 것을 어떻게 설명할 수 있는가'에 대한 질문을 스스로 한다. 보이지 않지만 존재하는 많은 것들에 깊은 관심을 가진 그는 자신이 추구하는 예술은 보이지 않는 것을 보이는 시각화된 표현으로 드러내는 것이라 생각한 것이다. 따라서 그의 작품에 표현되는 색채들은 대상으로 보이는 색채가 아니라 보이지 않는 것에 대한 감정이나 느낌, 또는 정신적 깊이를 드러내는 것으로 볼 수 있다.

강렬하고 확장된 캔버스의 면을 통하여 그는 자신이 추구하는 숭고함을 표현하고자 노력하였다. 그에게 숭고함이란 인간존재에 대한 깊은 성찰이라고 할 수 있으며, 내면에 존재하는 깊은 인식의 움직임을 드러내고자 하는 것이다.

그가 보여주는 커다란 색면의 작품들은 대립적이지 않다. 상호 보완적이며 서로 공존하는 색면들은 작품의 크기에 따라서 다르게 느껴진다. 강한 색면에 드러나는 작은 지퍼는 숭고함을 느끼게 해주며 나아가서 깊은 내면의 고요함으로 공간을 지배하는 것 같다.

그를 추상표현주의 대표작가로 말하는 이유이기도 하다. 강함과 고요함, 숭고함과 일상의 대립적인 요소들이 한 화면에 들어오면서 화합과 상호존중으로 변화하는 힘이 느껴진다.

그의 작품과 미학은 후대의 작가들에게 많은 영향을 끼치고 있다. 절대성을 추구하였으나 고정된 관점

이 아닌 상대성을 보여주고 있는 그의 작품들은 시간이 흘러 다양한 방향으로 변화하고 있는 현대미술에 커다란 자양분을 주고 있다고 할 수 있다.

## 2) 아그네스 마틴(Agnes Martin, 1912~2004, 미국)

삶과 예술이라는 영역에 선禪적 관심사가 생겨나면서 그녀는 누구와도 비교할 수 없는 예술가의 삶을 살았다. 선Line에서 시작하여 선禪의 경지를 표현하고자 노력한 그녀는 항상 고요함과 평화로움을 찾고자 하였다.

정신적으로 로스코Mark Rothko와 뉴먼Barnet Newman 같은 색면추상 화가들의 '숭고' 이념에 이끌렸던 마틴은 노장사상, 선禪사상 등에 심취하였다. 그녀는 1957년 뉴욕으로 가서 켈리Ellsworth Kelly, 인디애나Robert Indiana, 영거맨Jack Youngerman 등 젊은 작가들과 교류하면서 차츰 비 회화적 기법, 단순한 형태에 관심을 갖게 된다. 이후 기하학적인 추상 경향을 보이기 시작하였다.

마틴은 이 무렵 많은 혼돈의 시간을 보내게 되고 깊은 철학적 사유를 하게 된다. 이러한 자신의 정체성과 존재성에 대한 스스로의 성찰은 그녀의 삶과 예술에 많은 변화를 가져오는 계기가 된 것 같다. 점차 자신만의 세계를 만들어 가기 시작한 그녀는 가장 단순하고 가장 보편적으로 사용하는 선線에 집중하게 된다.

필자는 여기에서 한 가지 의문을 가지게 된다. 과연 그녀는 석도의 '일획론一劃論'에 대한 책을 접하였을까 하는 것이다. 아마도 그녀는 동양사상에 깊은 관심을 가지고 다양한 관련 서적들을 탐독한 것으로 보이며, 특히 선사상에 깊은 영향을 받은 것으로 보인다.

그녀가 사용한 단순한 선Line은 '한 번 그음으로 해서 우주의 법칙이 생겨나는 것이다'라는 것을 이해한 것으로 볼 수 있다. 석도는 자신의 화론에서 "태고 무법無法이나 한 번(一劃) 그음으로 세상이 탄생한다."고 말하며, 모든 것이 한 생각과 한 번 그음으로 해서 변화한다고 말하고 있다. 석도의 이러한 개념들은 예술가들에게 많은 영향을 끼치게 된다.

그녀가 선택한 선은 자신 생각을 드러내는 가장 유용한 방법이었다고 볼 수 있다. 생각이 일어나고 사라지는 것을 경험하며 그녀는 일심으로 선을 긋기 시작한다. 그 선을 긋는 순간에 생각의 일어나고 사라짐이 없어진다는 것을 터득하면서, 깊은 인식의 체험들을 한 것으로 볼 수 있다.

마틴의 작품은 옅게 채색된 화면에 촘촘하게 반복되는 선을 특징으로 한다. 단색의 유화 물감이나 아크릴 물감으로 칠한 바탕에 연필로 그린 가느다란 선, 그리고 그 위에 찍힌 무수한 점들은 내면의 미세한 움직임을 보여주는 것처럼 보인다.

가느다란 선을 긋는 그녀의 호흡은 조금씩 변화한다. 작품에 표현된 선들은 그녀의 깊은 호흡을 보는 것처럼 평온하다. 또한 손의 움직임에 의하여 생겨나는 작은 움직임들은 멀리서 보면 보이지 않지만 가까이에서 보면 섬세하게 변화되고 있음을 느낄 수 있다. 작은 변화에 많은 관심을 가진 그녀의 특성을 잘 보여

주는 것이다.

필자는 그녀의 작품을 보면서 '그녀에게 예술가의 길은 깨달음을 향한 수행이 아니었을까?' 하는 생각을 해본다. 너무나 일상적이고 평범해 보이는 그녀의 작품들이 마치 마조의 평상심시도를 터득한 것으로 보이는 것은 필자만의 생각은 아니리라 생각한다.

화려하고 강한 색채와 표현들이 유행하던 시기에 자신만의 정신성과 예술의 가치를 표현하고자 한 그녀의 결정과 노력에 경의를 표하고 싶은 마음이다. 이러한 상황은 현재에도 그다지 변화한 것 같지 않다. 더욱 화려하고 강렬하고 자극적인 것을 추구하는 현대미술에서 마틴 같은 생각과 표현을 한다는 것은 많은 용기가 필요해 보인다.

### 3) 볼프강 라이프(Wolfgang Laib, 1950~, 독일)

광채를 발하는 노란색 꽃가루가 펼쳐진 작품'은 우리를 둘러싼 많은 일상의 고뇌와 고통에서 벗어나게 해준다. 어떠한 인위적 작용도 최소화되어 만들어지는 꽃가루를 이용한 작품은 보는 순간 고요와 정적을 경험하게 한다. 무엇인가를 드러내려고 하는 것이 아닌, 존재하는 하나의 생명체를 보는 것처럼 친숙하고 편안함을 느끼게 한다.

볼프강 라이프가 의학 공부를 마치고도 의사가 되는 길을 포기하고 작가가 된 것은, 마음의 병을 치유하기 위해서라고 한다. 과학이 발달하고 일상의 문명은 빠르게 변화하면서 풍요로움을 가져다주는 것으로 보이나, 더불어 많은 문제점이 드러나고 있다. 대표적인 것이 우울증이다. 풍요로움과 편안함으로 인하여 각 개인의 삶은 여유로워 보이나 정신적인 만족은 상대적으로 낮아지는 경험을 하게 된다. 많은 사람이 정신적인 고통을 호소하며 이를 치유하고자 노력하는 것을 목격한 라이프는 예술을 통하여 정신의 고통에서 벗어나고자 하는 시도들을 하게 된다.

1975년 처음 제작한 〈우유 돌Milkstone〉은 사원에서 조상에게 우유, 야자수, 설탕, 쌀 등을 부으며 기원하는 종교의식과 연관성을 갖고 있다. 어떠한 예술작품도 모방할 수 없는 극도로 정제되고 절제된 형식과 내용을 보여주는 〈우유 돌〉은 대리석 위에 매일 우유를 붓고 비우는 행위를 반복한다. 여기서 라이프의 작품에 자주 나타나는 반복성에 대하여 살펴보자. 그는 특정한 시간과 장소를 정하여 이러한 행위를 반복한다. 마치 하나의 의식처럼 보이기도 하는 이러한 행동은 스스로 정화작용으로 볼 수 있다.

표면이 살짝 오목하게 들어간 사각의 흰 대리석 위에 흰 우유를 천천히 부어 대리석의 모서리와 우유가 만나는 바로 그 접점에서, 따뜻함과 차가움, 유동과 정지, 비어 있

〈노란색〉

*    〈노란색〉, Wolfgang Laib, 국립현대미술관 전시도록, 2003, p.18.

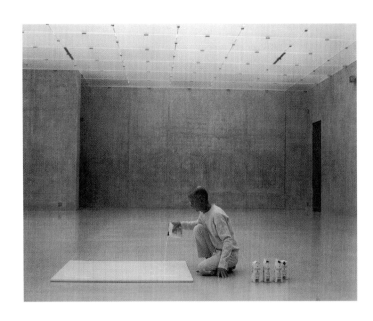

〈우유 돌〉

음과 채워짐의 대립적 가치들은 완벽하게 결합되고, 각각의 물질은 모든 상이함을 포용하는 하나의 통일체 속으로 편입된다. 일체의 대립적인 것들이 상호작용 속에서 관계를 맺으며 서로 화합하는 것은 선禪적 관점으로 볼 수 있다. 대립되는 이원론의 관점이 아니라 일원론적인 입장에서, 자연과 세계를 음양의 상호작용에 의한 역동적 균형과 조화로 보기 때문이다.

거기에서 찰나와 영겁, 육체와 정신, 쾌락과 고통, 생과 사는 서로 다른 범주에 속하는 절대적 개념이 아니라 단지 동일한 실재의 양면으로 존재하는 것이다.

〈우유 돌〉*에서 보여주는 그의 방식은 예술이라는 영역의 행위와 수행이라는 행위가 동일화된 것으로 볼 수 있다.

예술과 수행의 경계선을 넘나드는 그의 삶은 새로운 패러다임으로 제시되고 있는 것이다. 마치 미소를 통하여 서로의 마음을 전하는 것처럼 그는 우유를 붓는 행위를 통하여 마음을 전하고 있다.

자신이 전하고자 하는 마음이 어떠한 상태에 있는지는 순간의 울림에서 느낄 수 있는데, 그 순간은 우유가 돌의 표면을 넘어서는 순간이다. 아주 짧은 순간에 이루어 진 그 찰나의 순간에 이미 그의 마음은 전하여진 것이다.

그것을 알아차리는 것은 관객의 몫이다. 이처럼 라이프의 작품은 마치 화두를 참구하여 하나씩 그 이치를 얻어가는 것처럼 결코 쉬운 것은 아니다. 아주 평범하고 일상화된 그의 행위를 통하여 그가 전하고자 하는 마음을 얻었다면 그 순간에 라이프와 관객은 하나가 되는 것이다. 시간과 공간을 초월하여 소통하는 힘을 가지고 있는 것이다.

---

* 〈우유 돌〉, Wolfgang Laib, 국립현대미술관 전시도록, 2003, p.60.

라이프가 치유하고자 하는 마음은 항상 변화한다. 고정된 것이 아니기 때문에 그는 이 순간에도 그 보이지 않는 마음을 치유하는 방법들을 찾아가고 있는 것으로 보인다.

## 4. 법관의 미학과 정신성

작가의 정신성을 분석하고 이해한다는 것은 어려운 일이다. 특히 추상적 작품을 하는 작가들의 작품에 드러나는 것은 아주 단순하며 절제되어 있기 때문에 정신의 깊이를 알아차리는 것은 쉬운 일이 아니다. 특히 작가로서 법관의 정신성을 이해한다는 것은 수행자의 삶과 철학을 이해하지 않으면 결코 그 내용을 가늠할 수조차 없다. 보이지 않는 깊은 심연처럼 깊고 넓어 어느 한 부분을 보고 판단한다는 것은 모순일 수 있어 조심스러운 것이 사실이다.

필자는 작가의 정신성을 마조의 "평상심시도平常心是道, 일체유심조一切唯心造, 불립문자不立文字의 관점에서 살펴보고자 한다.

작가는 오랜 시간 수행자로서 살아오고 있기 때문에 어떻게 보면 당연해 보일 수도 있지만, 결코 수행하는 모두가 그 맛을 보는 것은 아니라는 것을 알기에 더욱 그 깊이를 알고 싶어지는 것은 당연하다 하겠다. 필자가 일상에서 바라본 작가의 모습은 마조선사와 많은 부분 닮아있다는 것이다. 앞에서 살펴본 마조가 주장하는 평상심이 작가의 수행과 작품행위, 일상의 행동, 말을 통하여 드러나고 있다고 느껴지기 때문이다.

작가는 아침에 차 한잔을 마시며 마음을 고요한 상태로 돌려놓는다. 하루의 일상은 언제나 고요함 속에서 시작하며, 차를 마시며 느껴지는 깊은 맛을 음미하면서 이 한잔의 차가 어디서 왔는가 생각해 본다.

많은 변화과정을 거치며 만들어진 찻잎은 자신의 진액을 온전히 뜨거운 물에 맡기고 아무런 요구도 하지 않으며 사라져 간다. 생성과 소멸의 과정을 거치면서 순환하는 자연의 모습에서 깊은 연민과 애정 어린 마음으로 자연의 이치를 터득해 나아가는 것 처럼 보인다. 본래의 그 맛을 음미하는 사람은 각자의 취향에 따라서 다르게 느끼겠지만 찻잎은 본질의 맛을 보여주고 본래의 자리로 돌아간다. 찻잎은 외형적인 변화를 거듭하며 스스로 존재가치를 지켜 가지만 결코 어떠한 고정된 모습은 나타나지 않으며, 자신의 요구를 드러내지 않고 다시 본래 자리로 돌아가는 것에서 일상의 오염되지 않는 순수한 존재성을 느끼게 되는 것이다.

필자가 작가로서의 법관을 볼 때마다 느끼는 생각은 삶과 수행, 예술이 결코 분리되어 있지 않다는 것이다. 언제나 차를 마시며 느끼는 그 깊은 맛처럼 말과 행동에서 깊은 울림이 느껴진다.

평상심은 차를 마실 때나 밥을 먹을 때나, 그림을 그릴 때 한 순간도 본래의 마음에서 벗어나지 않는 것이다. 언제 어디서나 스스로 본질적 가치들을 결코 오염시키는 행위들을 하지 않기 때문에 가능한 것으로 볼 수 있다. 이처럼 단순해 보이는 평상심은, 하지만 모두의 일상에서 쉽게 드러나는 것은 아니다.

대상을 대하는 순간 분별심이 발동하여 어느 순간 분석하고 있으며, 또한 욕심이 발동하여 얻고자 하는 마음이 생기는 순간들이 아주 짧은 시간, 즉 찰나에 일어나는 것이 마음이기 때문에 그러한 분별과 욕망에서 벗어난다는 것은 고도의 훈련이 필요하다고 볼 수 있다.

마조는 수행을 하지 말라고 하였다. 수행하는 행위가 깨달음을 가져다주는 것이 아니며, 분별하는 마음이 없는 것이 오히려 깨달음에 이를 수 있다고 말하고 있다. 여기서 수행하지 말라는 것은 관념적 틀에서 벗어나라는 것이다. 당시에 많은 수행 방법들이 성행하며 다양한 논쟁이 일어나게 되는데, 마조는 수행은 저 달을 가리키는 손가락이지 달이 아니라는 것을 명확하게 설명하고 있다. 파격적으로 보이는 마조의 이러한 주장은 새로운 수행의 패러다임을 형성하며 후대에 큰 영향을 주었다.

수행자로서 법관을 보면서 마조의 향기가 느껴지는 것은 시공을 초월한 평상심의 깊이를 이심전심으로 드러내고 있다고 느껴지기 때문이다.

법관의 작품에 드러나는 정신적, 미학적 특성들을 정리하면 일체유심조로 귀결된다. 보이는 모든 대상과 일어나는 마음은 모두가 본인이 만들어낸 허상이다. 마음이 사라지면 대상도 사라지고 분별하는 마음도 사라진다. 원효의 일화에서 보듯 동일한 물을 보고 분별이 일어나기 전의 마음과 분별이 일어난 후의 마음이 어떻게 다른가를 확연히 볼 수 있다.

대상을 바라보는 마음 역시 이와 같다고 할 수 있다. 대상을 처음 대할 때 느껴지는 마음은 순수한 마음이다. 하지만 대상에 대한 분별심이 일어나는 순간 대상은 변화하게 된다. 대상 자체는 그대로인데 그 대상을 보는 마음에 따라 다르게 느껴지기 때문이다.

모든 것은 마음 따라 생겨나고 마음 따라 사라지게 된다는 일체유심조는 작가의 작품을 보면 쉽게 이해할 수 있을 것이다. 작가는 일상의 삶의 과정에서 보고, 느끼고, 일어나는 마음을 깊이 성찰한다. 관념적 개념에서 벗어나기 위해 특별한 과정을 거치게 되는데, 다름 아닌 마음이 일어나기 이전의 마음에 대하여 깊이 연마하는 것이다.

붓질을 행하기 전에 작가는 무엇인가를 표현하고자 하는 욕구를 가지게 된다. 그 욕구는 어떠한 대상에 대한 외형적인 특성에서 가져온 것이 아닌, '지금 여기'에 일어나는 마음을 깊이 느끼는 욕구이다. 그 마음이 일어나는 순간 붓과 작가는 일체가 된다. 모든 관념적 사고는 사라지고 오직 순일한 마음에 따라 행하여지는 붓질은 그 어떠한 고정된 표현을 하지 않는다. 오직 순일한 마음을 따라 나타나는 표현들은 작업을 하는 본인조차 어떤 결과를 가져올지 판단할 수가 없게 되는 것이다. 따라서 표현된 작품은 순수한 마음에서 시작하여 순수한 마음으로 마무리되며, 보는 관객으로 하여 그 순수함의 울림을 느끼게 해준다.

모든 것은 마음이 만들어낸 허상이란 개념을 이해하고 실행하기란 쉬운 일이 아니다. 일상의 삶은 상호 관계적인 관점들이 작용하기 때문에 자신의 생각이나 관점들이 아닌 타인의 생각들이 전해지기 때문이다. 상대방이 존재하는 관점에서 모든 것은 마음이 만들어낸 관점이라는 것은 상대에 대한 현존적 관점에

서 이해할 수 있다. 상대는 자신의 인연법에 의하여 현재 자신의 앞에 드러나는 것이기 때문이다. 현재의 마음이 그에게 머무르게 되면서 그 상대방이 나타나는 것이다.

인연법과 일체유심조에 대하여 간략하게 살펴보자. 일체가 마음에 따라 일어나는 허상인데, 만나게 되는 인연들은 어디에서 오는 것인가 하는 의문을 가질 수 있다. 이는 과거에 일어난 마음에 의하여 파생된 부분이 현재 마음의 상태에 따라서 나타난 것이라고 볼 수 있다. 필자의 짧은 견해로 볼 때 일체의 마음이 일어나고 사라지는 순간에 행하여지는 행동은 시공간을 초월하여 그 마음이 일어날 때 만나게 되는 것으로 생각해 볼 수 있다.

작품은 작가의 손을 떠나는 순간 스스로 존재 방식을 갖게 된다. 작가의 순수한 마음이 일어난 순간들이 모여 완성된 작품은 또 다른 존재 방식에 의하여 관객들을 만나게 되고 영향을 미치게 된다. 작가는 많은 작품을 하게 되는데, 그중 관객은 특정한 작품에 감동을 느끼며 마음이 움직이게 되는 것이다. 이러한 현상은 작품에 드러난 표현성보다는 작가의 마음이 관객의 마음과 일치하는 순간이 있다고 보는 것이다.

법관의 작품에 나타나는 미학적, 정신적 특성 중의 하나가 불립문자이다. 선에서는 오직 마음의 관점을 깊이 연마한다. 문자나 언어 등 다양한 교학적인 방법들은 중요하게 생각하지 않는 경향이 있다. 불립문자는 선은 문자를 떠나 있다는 것이다.

선사상이 많은 사람에게 알려지면서 선사들의 어록이나 가르침이 문자화되어 전해지는데, 이를 통해 공부하는 사람들이 단편적으로 이해하여 많은 부분 선의 정신이 잘못 이해되고 있다는 것이다. 문자를 이해하고 해석하는 것은 학습의 기본이라 할 수 있다. 하지만 그 본래의 뜻을 이해하지 못하고 문자적인 이해를 통하여 마치 모든 것을 알아차린 것처럼 말하고 행동하는 우를 범하는 경우를 많이 볼 수 있다.

둥근달이 있을 때 달을 보는 많은 사람이 달을 보면서 다양한 표현을 할 수 있다. 누군가는 그 달이 아름답다고 표현하고 누군가는 슬프다고 표현할 때, 달은 아름다운 것도 아니고 슬픈 것도 아닌 것이기 때문에 어떠한 표현도 실재하는 달하고는 관계성이 없다. 보는 사람의 마음에 따라서 다양한 감정들이 일어났다 사라지는 것일 뿐이다. 이런 것처럼 문자는 표현되는 순간에 표현하는 사람의 감정과 다양한 관점들이 개입되며 본래의 의미를 드러내지 못하는 경우가 많다.

법관의 작품에 표현되는 이미지들 역시 불립문자처럼 문자적 의미를 벗어난 것이라고 볼 수 있다. 작품을 보고 다양한 견해들을 문자나 말로 표현할 수 있다. 혹자는 작품이 추상적이라고 말하는 사람도 있고, 혹자는 작품이 미니멀하다고 말하는 경우도 있다. 작품을 보기 전에 이러한 문자로 표현된 내용들을 먼저 본 사람들이 실재의 작품을 볼 때 어떠한 생각을 하게 될까? 두 가지로 분리해서 살펴보자. 첫 번째는 문자적 해석을 그대로 이해하고자 노력하는 경우이다. 문자로 표현된 추상적, 미니멀적인 이미지들이 과연 실재하는 작품 속에 표현되어 있는가 하고 분석하면서 보게 되는 것이다. 두 번째는 문자로 표현된 추상적, 미니멀한 내용들에서 벗어나 본인이 보는 관점들로 이해하고자 하는 경우이다. 어떠한 관점에서 보는 것이, 실재하는 작품을 이해하는 데 도움이 될까? 생각해 보자.

첫 번째의 경우는 학습된 내용들이 강하게 작용하여 작품을 보는 순간 자신이 아는 내용들을 분석하기 시작한다. 실재하는 작품과는 관계없이 학습된 내용을 이해하고자 하며 그 이해도에 따라서 평가하게 되는 것이다.

둘째의 경우는 학습된 내용이 작용하지 않기 때문에, 실재하는 작품을 직관적으로 이해하려고 한다. 이때 작가의 마음과 상통하는 경우가 많다. 작가는 작품을 할 때 추상적, 미니멀적이라는 생각을 하지 않기 때문이다.

오직 그 순간에 집중하여 마음이 움직이는 것에 따라 행위를 하는 것이 법관의 작품에서 느껴지는 작가의 정신성이라고 할 수 있다.

## 5. 법관의 조형적 표현과 소통

작품을 제작할 때는 재료와의 깊은 교감이 이루어져야 한다. 작품을 제작하는 데 필요한 캔버스, 물감, 붓 등을 선택하는 것에서부터 중요한 작용을 하게 된다. 재료의 특성을 충분히 이해하고 자신이 표현하고자 하는 내용을 깊이 성찰하는 시간이 필요하다. 작품에 표현하는 행위의 시간은 작품의 내용을 결정하는 데 중요한 요소이다.

법관의 작품에 대한 표현성을 작가의 정신성과 소통의 관점에서 살펴보고자 한다. 작품의 표현은 작가의 정신성과 밀접한 관계성이 있다. 표현된 내용은 결과적으로 작가의 정신성을 드러내는 것이기 때문이다.

작가는 작품에 시작하기에 앞서 캔버스를 균일하게 만드는 과정을 하게 된다. 여러 번에 걸쳐 진행되는 이 과정은 호흡을 통한 마음의 고요함을 만드는 과정으로 볼 수 있는데, 이는 법관의 특성으로 생각된다. 작가는 깊은 호흡을 하며 자신이 지금 어떠한 상태에 있는지를 인지하게 되며 이를 통하여 재료와 소통하는 것이다. 이어 진행되는 붓질은 인내와의 싸움이라고 볼 수 있다. 육체적인 고통을 동반하는 붓질의 과정은 시작하는 순간 '즉심시불'이 된다. 하고자 하는 욕구나 욕망, 무엇인가를 얻고자 하는 마음도 없으며, 분별하는 마음도 일어나지 않는 상태에서 시작된 작은 붓의 끝은 아주 천천히 움직이며 가느다란 선을 긋게 된다. 그어진 선은 일정한 방향이나 법칙이 없다. 오직 마음이 움직이는 대로 붓도 따라 움직이며 스스로 작용에 의해 선들이 화면에 드러나게 된다. 표현된 선들은 각각의 모습을 띠고 있으나 화면에 그 숫자가 많아지면서 선의 이미지들이 점점 약화되고 하나의 면처럼 보이게 된다.

화면과의 거리를 멀리하면 커다란 하나의 색면처럼 보인다. 색면은 고요하며 평온해 보인다. 하나의 색면처럼 보이기도 하고 약간 다른 색면처럼 보이기도 한다. 중간 정도의 거리를 유지하면 캔버스는 조금씩 가느다란 선들이 나타나게 된다. 일정한 거리를 유지하면 선들은 아무런 질서도 존재하지 않으며 그어진 선 그 자체로 자유롭게 느껴진다. 또한 약간의 강약은 보여지나, 그것 또한 의도한 것으로 보이지는 않

는다.

하지만 더욱 가까이 가면서 가느다란 선들은 역동적인 생동감이 느껴진다. 처음 그을 때의 고요함보다는 시간이 흐르면서 점차적으로 그 움직임이 활발해지며 새로운 힘이 느껴지게 된다. 스스로 강한 생명력이라 할 수 있다.

작가의 작품을 감상하기 위해서는 위에서 언급한 것처럼 최소 3단계의 거리를 두고 보아야 한다. 그러면 작품이 주는 독특한 느낌을 느낄 수 있으며, 작가의 정신성의 깊이를 느끼는 데 도움이 될 수 있다. 작가는 어떠한 목적성을 주장하거나 강조하지 않는다. 일상에서 느끼는 평상심이 작품에 그대로 드러나는 과정이라고 말하고 있다.

차를 즐겨 마시는 작가는 차를 마시면서 느껴지는 깊은 마음의 움직임을 관조하며 항상 평온하고 욕심이 없는 상태를 유지하기 위해 노력한다. 작가가 어떠한 목적을 가지고 작품을 표현하게 되면 관객은 그 욕심을 작품을 통하여 보게 되기 때문이다.

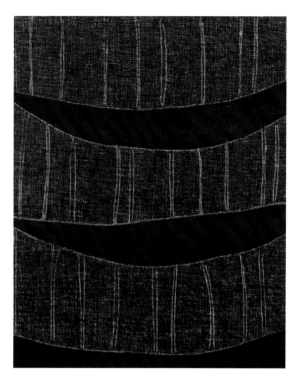

*Zen2018, Acrylic on canvas, 162×130cm, 2018*

마조가 평상심이 도라고 하며 일상에서 온전한 상태의 마음을 강조하는 것처럼, 법관 역시 항상 여여하며 어디에도 취우침이 없는 중도의 마음을 유지하고자 한다. 이를 위하여 대상을 분별하지 않으며 또한 소유하고자 함이 없으며 오직 청정한 마음을 통해 자연과 소통하고자 하는 것이다. 스스로와의 문답을 통하여 얻게 되는 평상심은 자신의 작품에 그대로 투영되고, 이는 관객들에게 새로운 인식을 하게 하는 힘을 가지게 되는 것이다.

진정한 소통이란 언어나 문자로 하는 것이 아니다. 보이는 것으로 하는 것이 아닌, 서로의 마음으로 하는 것인데, 그 중간에 작품이 있는 것이다. 관객은 작가의 작품을 보며 작가의 마음을 보게 되는 것이며, 이를 통하여 공감대를 형성하는 것이다.

작품을 감상할 때 감동을 받는다는 것은, 자신의 내면에 그러한 내적 힘이 비축되어 있기 때문이다. 따라서 작품은 자신의 마음을 보게 하는 거울과 같은 역할을 하는 것이다. 보이는 대상과 본인의 마음이 합일된다는 것은 작가의 마음에서 이미 그러한 인식들이 작용하였다는 것이다. 따라서 작품이라는 매개체를 통하여 작가의 마음과 관객의 마음이 둘이 아님을 체험하며 감동을 받게 되는 것이다.

법관의 작품에 표현된 소통방식은 일체유심조이다. 모든 것은 마음이 만들어낸 형상이며 마음을 떠난 표현은 존재하지 않는다. 마음에 의하여 표현된

형상이나 색채는 마음의 또 다른 표현이다.

　작가가 사용하는 다양한 색채들은 마음의 변화와 관계성이 있어 보인다. 특정한 청색을 사용하는 것은 작가의 선택이며 그 내면에 존재하는 정신적 특성들이 반영되어 있다. 선과 면, 번짐과 여백은 서로 조화를 이루며 색채가 가지고 있는 심리적 특성보다는 작가의 정신성을 더욱 드러내 주고 있다.

　보이는 모든 색상과 형상은 일체유심조의 완성체이다. 오직 마음이 작용하여 만들어낸 표현은 보는 사람의 마음 상태에 따라서 다르게 느껴지는 것이다. 작가는 어떠한 의도를 가지고 표현하지 않기 때문에 작품을 분석하는 것은 어려운 일이다. 하지만 작가의 일상적인 삶의 모습을 보면 작품의 정신적 가치는 스스로 드러나고 있다고 여겨진다. 진정한 소통은 마음에서 마음으로 이어지는 것이다.

## 6. 결론

평상심은 언제나 현재성이다. 현재를 벗어나는 것은 평상심이 아니라고 할 수 있다.　현재성이란 지나간 시간의 경험이나 지식 등이 현재에 적용되지 않는다는 것이다. 지금, 이 순간에 느끼는 그 느낌이 중요하게 작용한다는 것이다.

　마조가 보여준 '도는 수행을 필요로 하지 않는다'는 것은 수행에서 중요한 전환점이 되었다. 그동안 많은 수행에서 다양한 마음의 작용들을 정립하며 중생과 부처로 나누어 관계를 설정한 경우가 많았다. 하지만 마조는 그러한 구분 자체가 관념이라고 생각하며 평상심의 범주에서는 어떠한 구분도 하지 말 것을 요구하고 있다.

　현재에도 무수히 많은 수행자가 깨달음에 이르고자 다양한 방법으로 수행을 하고 있다. 그 과정과 결과를 논하는 것은 너무 방대하고 깊어 우둔한 필자로서는 어려운 일이다. 다만 여기에서는 예술가의 수행적 관점들이 작품에 어떻게 적용이 되며 표현이 되는가를 살펴보았다.

　앞에서 살펴본 바넷 뉴먼, 아그네스 마틴, 볼프강 라이프 등 현대미술의 중심에 등장하는 작가들이 수행이라는 방법을 통하여 자신의 예술세계를 만들어 가고 있다는 것은 중요한 부분이다. 많은 미학자, 철학자들이 예술의 개념에 대하여 정립하고 있으나 시간이 흐르면서 다양해지는 현대미술에 모두 적용하는 데는 한계가 있어 보인다.

　시대적 흐름과 정신에 의하여 등장하는 선사상은 이미 현대미학의 중심에 있다고 볼 수 있다. 이제 더 이상 수행이라는 개념이 예술가들에게 낯설지 않다. 특히 서양의 작가들이 선사상을 수용하여 새롭게 표현한 작품들이 많은 관심을 받고 있다.

　이러한 현대미술의 흐름 속에서 법관이라는 작가의 정신성과 작품성을 살펴보았다. 작가가 시도하는 평상심의 조형적 표현들은 신선한 충격을 주기에 충분해 보인다.

　작가의 정신성을 이해하지 못하고 보면 현대미술의 커다란 흐름의 단편으로 보일 수 있으나, 그의 정신

성을 깊이 인식하게 되면 그가 추구하는 작품들이 새롭게 느껴지게 된다.

모든 것은 마음이 만들어낸 것이라는 일체유심조가 작품을 통하여 드러나는 것이다. 작가가 일심으로 만든 각각의 작품들은 스스로 생명력이 있다고 할 수 있다. 작가는 긴 시간을 통하여 다양한 작품을 하는데, 같은 작품은 존재하지 않는다. 아니 존재할 수 없는 것이다.

법관은 평상심을 유지하는 것이 수행이 되고 예술이 되어, 작품을 보는 사람들의 마음에 고요함과 평화로움을 느끼기를 바라고 있는 것 같다.

끝으로 혼신의 마음을 담아 표현되는 법관의 작품을 통하여 마음에서 마음으로 그 정신이 전해지기를 바라는 마음이다.

# BUPKWAN

禪2021

Yangho Yoon (Former Professor of Wonkwang University)

## 1. Introduction

There are countless living things living in the deep mountains. The laws of survival that proceed by making their own way of existence proceed peacefully until someone interferes. Changes in nature do not allow certain rules or ideas and are changing by self-action. To change means that new norms are created and that you have to change yourself according to those norms.

Even in the great mountain of contemporary art, countless artists are living by making their own ways of being. From a historical point of view, they are experiencing the changes of the times and are trying to express new values and expressions. However, from a big point of view, they are changes in the external part and essential

values are not changing.

Many philosophers, aestheticians, religious scholars, etc. pay attention to the essential changes in human consciousness and expect many changes to take place, but the reality seems to have always been unable to escape the confines. The question arises whether the change in perception can be changed through education, experience, or practice. In history, phenomena that occur in no case do not repeat the same. However, it is a process of finding a way of being by oneself, and it changes differently according to the situation of the times.

Are the values you are currently pursuing new?

What kind of spiritual value do writers representing the present age try to reveal?

What kind of spiritual value do writers representing the present age try to reveal?

The values the artists pursue and the viewers who see the expressed works are asked what values they discover and are influenced by their lives.

The author, a Bupkwan, is living in the present age fiercely and devoting a lot of time and effort to expressing the values he pursues.

The signs and figures expressed in the work are restrained and cause some confusion to the viewer, but as time passes, the invisible inner movement is detected.

I would like to illuminate through the perspective of line what the artist wants to express through a long period of time.

The artist attaches meaning to life, art, and practice from the same point of view, seems to be seeking the value of existence, and tries to examine these perceptions in depth.

## 2. The concept of ZEN

### 1) Normal Heart is Enlightenment (平常心是道)

*Enlightenment declared that the behemoths were not alone in their daily lives.*
*It teaches that the mind that has no trouble in the heart and can be immersed in each and every one of our daily lives is the Enlightenment.*
*In Korea, "pyeongsangsim attempt"\* is very important, and the ultimate state of the province and the process of practice are placed on this pyeongsangsim.*

And established a new paradigm of meditation.

---

\*    Zen Master Mazo, "Enlightenment does not require meditation," Seongbon Jeong, 『History and Thought of Zen』, Buddhist Era, 2000, p.352.

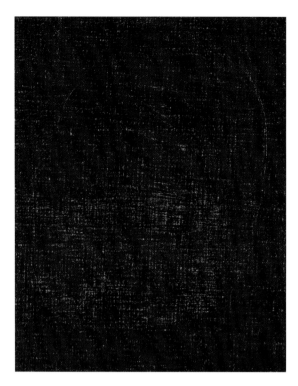

*Zen2018, Acrylic on canvas, 91×72cm, 2018*

When people say that they can get through Enlightenment, Mazo shocked him by declaring that it was not necessary.

Then, why did Mazo say that Enlightenment and meditation have no relation?

At the same time, Mazo says, "Pyeongsangsim is the Enlightenment". It is the heart of ordinary everyday life[*]

Is saying.

Why did Mazo say that he does not need meditation practice, and that normal mind is Enlightenment?

This is a difficult point of view.

Looking at the history of Zen, many parts of the practice are said.

There are many ways to do it, but it has been around for a long time, believing that meditation is a way to reach Enlightenment.

However, Mazo reestablishes existing practices and suggests the best way to get to the essence.

Let's analyze in detail Mazo's concept of normality. The absence of manipulation means that it does not have any artificial action. If any artificial action is performed on the object, the original meaning and meaning can be changed by the mind of the manipulator. That is, because individual perspectives are involved and the original values can be changed, distorted or transformed. We don't judge that there is no fertilization or cooking because it is right and not right. Also, there is no gain or abandonment. Making a judgment about an object leads to discerning thinking through various viewpoints such as knowledge and experience about it. Because the idea that you are right becomes another idea. Also, the desire to get something makes you think about your own interests. To get a profit means that desires and obsessions are created, which often blurs the essence.

Catering is to get away from these desires, desires, and obsessions and get a sense of tranquility. If there is no desire to obtain, there is no obsession with the object, and there is nothing to throw away, so that the state of accepting as it is. It is a discerned thought, whether it is a single-minded, general or adult. There is no fixed law, and the viewpoints of being a man or a person are also created expressions. So, how can you keep a normal mind in this everyday life?

---

[*]    same book, p.352.

Mazo said that training was not necessary. Let's take a look at what it means to not need to practice.

Mazo said, "Since the truth has existed and is still there, there is no such thing as a refreshing tao or zazen. Thus, there is no practice of tao or zazen, and this is called the true Yeorae Cheongjeongseon (No enlightenment to Meditation, No delusions to arise), (如來淸淨禪)."[**]

Is saying. However, it is not easy to understand.

To be intrinsic means that it is already inherent in human existence. Why is everyone different in how it manifests and acts? In addition, it is said that the truth remains the same even now, but it raises the question of why the truth has not been revealed so far, and the countless conflicts, anguish, pain, and confusion occurring in life continue without disappearing.

I also don't think that it necessarily contributes to achieving enlightenment through the methods of meditation and zazen. If it is said that enlightenment is obtained through meditation, I think that the countless practitioners who have participated in the meditation should all gain enlightenment and reveal its value. The same goes for meditation. During Haan-geo (Do in summer) and Dong-geo (Do in winter), you can see many practitioners doing meditation outside of the daily routine. Did they get a pure enlightenment through zazen?

Of course, these questions and answers can be right question and answer. This may seem silly for those who have not achieved enlightenment like me, but it seems to have been an opportunity to rethink the viewpoints that meditation and zazen are necessarily connected with enlightenment

It is also not easy to see the original truth in the everyday mind Mazo talks about. It seems that it is necessary to deeply cultivate whether all of the actions we perform now reveal the truth that exists within us.

Zen Master Mazo's disciples Zen Master Namjeon and Zen Master Chao Ju's sensation and answers are delivered same book, p352.as follows.

> Chao-ju: Which is the Enlightenment?
>
> Namjeon: Pyeongsang-myeon (平常心) is nothing else.
>
> Chao-ju: Do you need a way to get there?
>
> NamJeon: If you try to do it, it goes wrong.
>
> Chao-ju: How can you know Enlightenment without minding it?
>
> Namjeon: It has nothing to do with knowing or not knowing Enlightenment.
>
>> To know is a delusion, and not to know is a weapon (無記; 無自覺).
>>
>> If it reaches the Enlightenment of Truth, it is empty like the Great Air, and there is no dispute.[***]

---

[**]    Edited by Choi Hyeon-gak, 『Seoneorok Walk』, Bulgwang Publishing House, 2005, p.165.

[***]   Jeong Seong-bon, 『The History and Thought of Zen』, Buddhist Era, 2000, p.423.

## 2) Everything made by Heart (一切唯心造)

*It means that everything is made only by the mind, which means that attitude is important to everything.*

Mazo's asserted normal mind, immediate mind, the Dharma of one mind, Dharma's method of one mind, two minds, and Jikji-in-heart(now mind) are all shimjibeopmun (心地法門).

All forms are images created by the mind, and when the mind disappears, the image disappears.

Therefore, it can be seen that only learning the fundamentals of the mind is the essence of meditation.

Wonhyo's Story On the way to study abroad in Tang Dynasty, Wonhyo fell asleep in front of a tomb. He was thirsty and drank water, but when he woke up, he realized that the water he drank while sleeping was water on his skull and vomited.

Suddenly, there is neither affection nor negativity in things themselves, but the anecdote realized that everything depends only on the mind and confronted me.

As seen in the above, the object is interpreted in a completely different meaning depending on what kind of mind it is viewed with.

Immediately, the mind is the mind of the Buddha and is in the same context as the normal mind.

How can the present heart become the Buddha's heart?

Mazo said that a place without all discernment and three-readiness is normal mind. What can you recognize as a place without discernment?

Also, how can the mind arising now be able to escape from discernment and tri-reading and become only one mind?

You have a question that says.

I have seen many cases where practitioners say that their actions are the way of normality and their arbitrary opinions as if they were enlightenment.

It is not possible to distinguish whether the meditation is truly out of discernment and three readings by my gloominess, but in many cases it seems difficult to move the mind by what is revealed through his actions.

It can be seen that it can be a mind of enlightenment during a short moment of moment.

However, it is our daily life that the short moment cannot be continued and the mind to discern again arises.

It is also said that this has never left the mind of the Buddha.

The line method is the eccentric whole-heart method.

Because it is transmitted only through the mind.

The reason why Zen Masters try to convey their mind through various methods, but it is not delivered is because a mind to discern without seeing the original mind arises.

The unified mind that everything is made and disappeared by the mind is an important idea of goodness.

If these concepts are not presupposed, the phrases spoken by the Zen Masters cannot be established.

Zen Masters are using methods to inform the original mind through various methods, but eventually everything is revealed and disappeared by the mind.

In other words, if the mind does not arise, no object arises, and it cannot bring any meaning to oneself

When your mind wakes up, quietly look at it.

Then the mind disappears again.

Through this repetitive process, no anguish and anguish delusion will not arise unless the mind is set aside for the rising and disappearing of the mind.

At this time, it can be said that Jinyeo's (It refers to the true and unchanging appearance of a changing world.) mind has disappeared from all discernment and three readings.

It is to realize that all things are self-created virtual images

## 3) Does not depend on language or script. (不立文子)

*In Zen Buddhism, the enlightenment of Buddhism is conveyed from heart to heart, so it does not depend on language or script.*

In Zen, it shows how to understand, accept, and use the mind by calling it "Bulletin character, Jikjiinsim (In Zen Buddhism, a Buddhist doctrine says that a practitioner points to the heart without the medium of the scriptures and becomes a Buddha), and Gyeonseongbul (It is the words that explain enlightenment in the Zen sect. Instead of relying on teaching, it is through zazen (meditation) to intuit the human mind and reach the enlightenment of fire) (不立文字 直指人心 見性成佛)."

The disparate script is that it was not the language or the script, but the meaning, that countless surveys were conveying the meaning of their enlightenment to their descendants in language or script.

It is a way to gain enlightenment, and if you get that will, it is to throw it away.

To get the meaning means to get the mind, not the language or the text.

However, I wonder if the way of conveying the meaning could be possible without writing or language.

Of course, the enlightened Zen masters convey the meaning with a smile, but for those who do not, they write it down and deliver it.

In addition, the Zen Masters convey the meaning of enlightenment they have learned through their own methods and expressions, so there are many difficulties in understanding the meaning.

The question that I had while studying Zen Masters was why they did not say the same words or expressions to convey what they realized.

Also, I am admired once again that the way to convey that meaning is the most creative at the time.

To be creative is to deviate from the existing method or method and present new perspectives, and in order to understand the perspective again, you must go through the process of understanding the letter or language.

Let's look at an anecdote from the Zen Master Mazo say.

When Daemaesan's legal statue asked Mazo, "What is the Buddha?" Mazo replied "immediately."

Beopsang soon went to Daemaesan Mountain.

Mazo sent a monk to ask, "What did Hwa Sang obtain from his close relationship with Mazo Daishi?"

In response, the law replied, 'The Mazo Ambassador said that it was an immediate decision.'

The monk said, 'Mazo's illegality is different these days',

'How is it different?', These days, it is called 'non-symbibul'.

No, even if it was 'nonsymbibul', I replied 'immediately'.

When the monk returned and talked to Mazo, Mazo said, "The plum is ripe," and approved him.[*]

As you can see above, it can be seen that the meaning of enlightenment is not in language or text.

Also, the way of expressing it always changes.

It means that you get the meaning from the heart, not from the language or the script.

## 3. Characteristics of Zen aesthetics

### 1) Barnett Newman (1902~1970, USA)

Barnett Newman is one of the representative writers who established the concept and expression of abstract expressionism.

Artists who do abstract art in contemporary art can be considered to have been influenced by Barnett Newman.

In his works, there are small stripes reminiscent of a simple and understated color surface and zippers on a large screen.

It contains critical contents of the reality he wants to express, which can be seen as reflecting the characteristics of the times.

In New York, where many experimental attempts are popular in the age of chaos, he tried to create

---

*   the same book, p.374.

his own ideas and concepts without choosing the existing aesthetic and expressive characteristics

The works he expressed are simple and understated, and have the power to make viewers think a lot.

Small stripes called zips show philosophical concepts by separating both sides and joining them together.

The vertical stripe zipper also emphasizes the swelling of the uniform color surface.

The color surface divided on the large screen expresses tranquility, but tension is created by small stripes called zippers, and the color surfaces of the plane form a new order.

The spirituality that Barnett Newman pursues is sublime and temperance.

Polish-American, he was born in New York.

He experiences a chaotic society and deeply thinks about where the true value comes from.

Art seems to have brought new vitality to him, who lives on the borders of a gentile. For him who seeks his identity, challenge and passion for new concepts can be seen as inevitable in the process of his life.

Barnett Newman asks himself the question of 'how can I explain the invisible?'

He is deeply interested in many things that are invisible but existed, and he thought that the art he pursued was to reveal the invisible through visualized expressions.

Therefore, the colors expressed in his work can be seen as not the colors seen as objects, but as revealing emotions, feelings, or mental depth for the invisible.

Through the intense and expanded aspect of the canvas, he tried to express the sublime he pursued.

For him, sublime can be said to be a deep reflection on human existence, and to reveal the movement of deep awareness that exists within.

The large colored works he shows are not confronting.

Color surfaces that are complementary and coexist with each other feel different depending on the size of the work.

Small zippers on the strong color surface make you feel sublime, and furthermore, it seems to dominate the space with deep inner tranquility.

It is also the reason for referring to him as a representative artist of abstract expressionism.

Strength, tranquility, sublime and opposing elements of everyday life come into one screen, and the power to change into harmony and mutual respect is felt.

His works and aesthetics have a lot of influence on later writers.

His works, pursuing absoluteness, but showing relativity rather than a fixed point of view, can be said to give great nourishment to contemporary art that is changing in various directions over time.

## 2) Agnes Martin (1912~2004, USA)

Zen interest arose in the realm of life and art, and she lived an artist's life that no one can compare.

Starting with the line, she tried to express the state of Zen, and she always sought to find a sense of tranquility and peace.

Mentally, Martin, who was attracted by the ideology of 'sublime' of color abstract painters such as Mark Rothko and Barnet Newman, was deeply immersed in the thoughts of old age and Zen.

She went to New York in 1957 and interacted with young writers such as Ellsworth Kelly, Robert Indiana, and Jackson Pollock, and gradually became an opportunity for her interest in non-painterly techniques and simple forms.

After that, it began to show a tendency of geometric abstraction.

At this time, Martin had a lot of chaos and had deep philosophical thinking.

This self-reflection on her identity and existence seems to have served as an opportunity to bring many changes in her life and art.

Gradually starting to create her own world, she focuses on the simplest and most commonly used lines.

I have a question here.

Perhaps she had come across a book on Seokdo's "Draw at once Theory".

Perhaps she has a deep interest in Eastern thought, and seems to have read a variety of related books, especially in prehistoric times.

It can be seen that she understood that the simple line that she used is that the law of the universe arises through one soot.

In his narrative, Seokdo (Zen Master, shiht'ao, 1641~1720, China) says that 'the world is born out of an immemorial law (無法) or Draw at once (一劃),' and says that everything changes with one thought and one tone.

These concepts of Seokdo have a great influence on artists.

The line she chose was the most useful way to express her thoughts.

As she experiences thoughts rising and disappearing, she begins to draw a line.

It can be seen as having experienced deep awareness while learning that the moment the line is drawn, the rise and disappear of thoughts disappear.

Martin's work is characterized by densely repetitive lines on a lightly colored screen.

The thin lines drawn with pencil on the background painted with monochromatic oil paints or acrylic paints, and the countless points on them seem to show the fine movements inside

Her breathing, drawing a thin line, changes little by little.

The lines expressed in the work are as calm as seeing her deep breath.

In addition, the small movements created by the movement of the hand are not visible from a distance, but when viewed from a close, you can feel that they are changing delicately.

It shows her character, who is very interested in small changes.

As I look at her work, I wonder whether the path of an artist to her was a practice toward enlightenment.

I don't think it is my own opinion that her works, which seem so common and ordinary, seem to have mastered Mazo's ordinary trial.

I want to pay homage to her decision and efforts to express her own spirit and the value of art in a time when colorful and strong colors and expressions were popular.

This situation doesn't seem to have changed much even now.

It seems that it takes a lot of courage to think and express like Martin in contemporary art pursuing more splendid and intense stimulating things.

### 3) Wolfgang Laib (1950~, Germany)

The work of pollen unfolds frees us from the agony and pain of many daily lives around us.

The work made with pollen created by minimizing any artificial action allows you to experience calm and quiet the moment you see it.

Instead of trying to reveal something, it makes you feel familiar and comfortable as if you were seeing an existing living being.

It is said that Wolfgang Laib gave up his path to becoming a doctor and became a writer after completing his medical studies in order to heal the sickness of his heart.

*<Yellow> Wolfgang Laib, National Museum of Modern and Contemporary Art, 2003. p18.*

As science develops, everyday civilizations are rapidly changing and seem to bring abundance, but many problems are emerging.

A typical one is depression.

Due to the abundance and comfort, each individual's life looks relaxed, but the mental satisfaction is relatively lowered.

Laib, seeing many people complaining of mental pain and trying to heal it, makes attempts to escape from mental pain through art.

<Milkstone>[*], which shows an extremely refined and understated form and content that no artwork can imitate, repeats the act of pouring and emptying milk on a marble every day

Here, let's look at the repeatability that often appears in Laib's works. He sets a specific time and place and repeats this action.

This behavior, which looks like a consciousness, can be viewed as self-

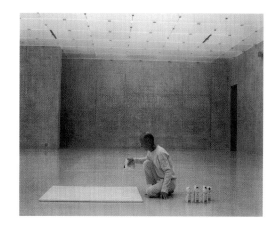

*<Milkstone>, first produced in 1975, is related to religious rituals praying for milk, palm trees, sugar, rice, etc. to ancestors in temples.*

---

[*]    <Milkstone>, Wolfgang Laib, National Museum of Modern and Contemporary Art, 2003. p.60.

purification.

White milk is slowly poured over the square white marble with a slightly concave surface. At the very junction where the corners of the marble and milk meet, the opposing values of warmth and coolness, flow and stop, emptiness and fill are perfectly combined, and each

The substance of is incorporated into a unity that embraces all differences.

It can be seen from the perspective of shipping that all opposing things form a relationship and reconcile with each other in the interaction.

This is because nature and the world are viewed as dynamic balance and harmony through the interaction of yin and yang from the viewpoint of dualism, but from a monolithic viewpoint

There, it is not an absolute concept that belongs to different categories, such as second and eternity, body and mind, pleasure and pain, life and life, but exists only as both sides of the same reality.

His method shown in can be seen as the same as the act of art and the act of performance.

His life crossing the boundary between art and practice is presented as a new paradigm.

Just as he conveys each other's hearts through a smile, he conveys his heart through the act of pouring milk.

You can feel what kind of state your mind is in, and the moment is the moment when milk passes over the surface of the stone.

His heart has already been conveyed in the moment that took place in a very short moment.

It is up to the audience to notice it.

Like this, Laib's work is not as easy as trying to understand the topic and gaining its reason one by one.

If he gains the heart he wants to convey through his very ordinary and normalized actions, then life and audience become one at that moment. It has the power to communicate transcending time and space.

The mind that Laib wants to heal always changes.

Since it is not fixed, he seems to be looking for ways to heal that invisible mind even at this moment.

## 4. Aesthetics and spirituality of Bupkwan

It is difficult to analyze and understand the artist's mentality.

In particular, it is not easy for artists who do abstract works to recognize the depth of their minds because the expressions of their works are very simple and understated.

In particular, understanding the spirituality of a Bupkwan as a writer cannot even be assessed without understanding the life and philosophy of the practitioner.

It is true to be cautious because it can be contradictory to Bupkwan by looking at a certain part as it is deep and wide like an invisible deep abyss.

I would like to examine the artist's spirituality from the perspective of Mazo's Normal Heart is Enlightenment (平常心是道), Everything made by heart (一切唯心造), and Does not depend on language or script (不立文字).

Since the artist has lived as a practitioner for a long time, it may seem natural in some ways, but it is natural that he wants to know the depth of it even more because he knows that not everyone who practices it will taste it.

The artist's appearance in my daily life resembles Master Mazo in many parts.

This is because Mazo's consciousness, as discussed earlier, is felt to be revealed through the artist's practice, art works, daily actions, and words.

The artist sips a cup of tea in the morning and returns her mind to a calm state.

The daily routine always begins in silence, and as you savor the deep taste of tea, you think about where this cup of tea came from.

Tea leaves, made through many changes, leave their essence completely in hot water and disappear without making any demands.

It seems that you are learning the nature of nature with deep compassion and affection from the appearance of nature circulating through the process of creation and extinction.

Those who taste the original taste will feel different according to their taste, but the tea leaves show the taste of the essence and return to the original place. Tea leaves keep their existence value by repeating their external changes, but never appearing in any fixed form and returning back to their original place without revealing their demands makes them feel the pure existence of everyday life.

Whenever I see a Bupkwan as a writer, the thought that I feel is that life, practice, and art are never separated.

Like the deep taste of drinking tea, there is a deep resonance in words and actions

The common sense is that when drinking tea, eating rice, or drawing pictures, you never get out of your mind for a moment.

It can be seen as possible because at any time, anywhere, it never does anything that pollutes its essential values.

Although it seems simple like this, it is not easily revealed in everyone's daily life.

The moment we face the object, discernment is triggered and analyzed at some point, and the moments when greed is triggered and the desire to obtain arises in a very short time, that is, the moment arises from the mind.

It can be seen that training is necessary.

Mazo told me not to practice. It is said that the act of performing does not bring enlightenment, but that lack of discernment can lead to enlightenment.

To not practice here means to deviate from the ideological framework.

At that time, many methods of meditation were prevalent and a lot of debate occurred. Mazo clearly explains that meditation is a finger pointing to the moon, not the moon.

Mazo's assertion, which seems unconventional, formed a new paradigm of meditation and had a great influence on future generations.

As a practitioner, the scent of Mazo is felt while looking at the Bupkwan because it is felt that it is revealing the depth of peace that transcends time and space.

The mental and aesthetic characteristics of the Bupkwan's work are summarized and it results in unity.

All visible objects and the arising mind are all illusions created by you.

When the mind disappears, the object disappears, and the discernment mind disappears.

As seen in the story of Wonhyo, we can clearly see how the mind before discernment takes place and the mind after discernment take place by looking at the same water.

The same can be said of the mind looking at the object.

When you first treat an object, the heart you feel is pure heart.

However, the moment discernment about the object arises, the object changes.

The object itself is the same, but it feels differently depending on the mind that sees the object.

It is easy to understand the sense of unity that everything is created according to the mind and disappears according to the mind by looking at the artist's work.

The artist deeply reflects on the mind that sees, feels, and arises in the process of everyday life.

In order to escape from the ideological concept, a special process goes through, but it is nothing but a deep cultivation of the mind before it arose.

Before brushing, the artist has a desire to express something.

The desire is a desire to deeply feel the heart that arises in 'here and now', not from the external characteristics of an object.

The moment that mind awakens, the brush and the artist become one.

All ideological thinking disappears, and the brushstroke performed only according to the pure mind does not express any fixed expression.

Expressions that appear only following a pure mind make it impossible for even the person who works on it to judge what kind of results it will bring.

Therefore, the expressed work begins with a pure mind, ends with a pure mind, and makes the viewers feel the resonance of the purity.

It is not easy to understand and implement the concept of illusions created by the mind.

This is because, in everyday life, interrelational viewpoints work, so other people's thoughts, not one's own thoughts or viewpoints, are transmitted.

From the perspective of the other's existence, it can be understood from the perspective of the other's existence that everything is a point of view created by the mind.

This is because the opponent is presently revealed in front of himself by his own relationship.

As the present heart stays with him, the other person appears.

Let's take a brief look at the relationship law and unity.

It is an illusion that oneness arises according to the mind, and you may have a question as to where the relationships you meet come from.

It can be seen that the part derived by the mind that happened in the past appeared according to the current state of mind.

In my brief view, the actions taken at the moment when all minds rise and disappear can be thought of as being met when the mind rises, transcending time and space.

The moment the work leaves the artist's hand, it becomes the same way of existence by itself.

The moments when the artist's pure heart arises, the finished work meets and influences the audience through another way of existence.

The artist does many works, among which the audience is moved by feeling moved by a specific work.

This phenomenon sees that there is a moment in which the artist's mind coincides with the audience's mind rather than the expressiveness revealed in the work.

One of the aesthetic and spiritual characteristics that appear in the Bupkwan's work is the disparity character.

Zen, only the perspective of the mind is deeply honed.

There is a tendency not to value various teaching methods such as writing and language.

The disparate character is that the line leaves the character.

The prehistoric image is known to many people, and the words and teachings of the prehistoric people are conveyed in text. Through this, the spirit of Zen is misunderstood in many parts because those who study through it are fragmented.

Understanding and interpreting text is the basis of learning.

However, there are many cases where they do not understand the original meaning and commit the right of saying and acting as if they had noticed everything through literal understanding.

When there is a round moon, many people who see the moon can express various expressions while looking at the moon.

When someone expresses that the moon is beautiful and some expresses that they are sad, the moon is neither beautiful nor sad.

It is just that various emotions arise and disappear depending on the viewer's mind.

Like this, the character's emotions and various viewpoints are involved at the moment when it is expressed, and the original meaning is often not seen.

The images expressed in the Bupkwan's work can also be seen as deviating from the literal meaning, like a disparate character.

You can express various views in text or words after viewing the work.

Some say that the work is abstract, while others say that the work is minimal.

What will people who first see the contents expressed in these characters before viewing the work think when they see the actual work?

Let's look at them separately. First, the first is the case of trying to understand literal interpretation as it is.

It is seen while analyzing whether abstract and minimal images expressed in letters are indeed expressed in real works.

The second is the case where you try to understand from the perspectives you see outside of abstract and minimal contents expressed in letters.

From what point of view will it help us to understand a real work?

Think about it.

In the first case, the learned contents act strongly, and the moment they see the work, they begin to analyze what they know.

Regardless of the actual work, they want to understand the learned content and evaluate it according to their understanding.

In the second case, since the learned content does not work, I try to intuitively understand the actual work.

At this time, there are many cases that communicate with the artist's heart.

This is because the artist does not think that it is abstract or minimal when he works.

It can be said that the artist's mentality felt in the Bupkwan's work is to focus only on that moment and act as the mind moves.

## 5. Formative expression and communication of Bupkwan

Making a work requires a deep connection with the material.

It plays an important role from selecting the canvas, paints, brushes, etc. needed to produce the work.

You need time to fully understand the properties of the material and reflect deeply on the content you want to express.

The time of action expressed in the work is an important factor in determining the content of the work.

I would like to examine the expressiveness of the Bupkwan's work from the perspective of the artist's spirit and communication.

The expression of the work is closely related to the artist's spirituality.

This is because the expressed content consequently reveals the artist's spirituality.

Before starting the work, the artist goes through the process of making the canvas uniform.

This process, which takes place several times, can be seen as the process of creating the calm of

the mind through breathing, which is considered a characteristic of the Bupkwan.

The artist takes a deep breath, recognizes what kind of state he is in, and communicates with the material through this.

The subsequent brushstroke can be seen as a fight against patience.

The process of brushing, accompanied by physical pain, becomes "immediately" at the beginning.

There is no desire to do, desire, or desire to get something, and the tip of the small brush moves very slowly and draws a thin line when the discernment does not arise.

The drawn line has no direction or rule.

Only as the mind moves, the brush moves along and the lines appear on the screen by their own action.

The expressed lines take on their own shape, but as the number increases on the screen, the images of the lines gradually weaken and look like a single side.

If the distance from the screen is far away, it looks like a large single color surface.

The color side looks serene and calm.

It may look like one color surface or slightly different color surface.

If you keep a medium distance, thin lines appear on the canvas little by little.

If you keep a certain distance, the lines do not have any order and you feel free as the drawn line itself.

In addition, some strengths and weaknesses are visible, but they also do not appear to be intended.

However, as you get closer, the thin lines feel dynamic and lively.

Rather than the serenity of the first time, the movement gradually becomes active as time passes, and new power is felt.

You can call yourself a strong vitality.

In order to appreciate the artist's work, as mentioned above, it is necessary to see at least three steps apart.

Then, you can feel the unique feeling that the work gives, and it can help you feel the depth of the artist's spirituality.

The artist does not claim or emphasize any purpose.

It is said that it is a process in which the ordinary feeling in everyday life is revealed in the work.

The artist who enjoys tea contemplates the deep movements of the heart felt while drinking tea, and always strives to remain calm and free from greed.

This is because when the artist expresses his work with a certain purpose, the audience sees his greed through the work.

Just as Mazo says that he has a normal mind and emphasizes the heart of being intact in his daily life, the judge also tries to maintain a moderate mind that is always gentle and has no sleep anywhere.

To this end, it does not discern the object and does not intend to possess it, but only to communicate with nature through a pure mind.

The sense of peace that is gained through questions and answers with oneself is reflected in one's work as it is and has the power to make the audience a new perception.

True communication is not through language or text.

It is not something that is visible, but it is done with each other's hearts, and there is a work in the middle.

The audience sees the artist's work and sees the artist's heart, thereby forming a consensus.

The reason you are impressed when you appreciate a work is because you have such an inner power stored within yourself.

Therefore, the work acts like a mirror to see one's mind.

That the visible object and the person's mind unite means that such perceptions have already worked in the artist's mind.

Therefore, through the medium of work, the artist's mind and the audience's mind are not two, and they are impressed.

The communication method expressed in the Bupkwan's work is one-by-one.

Everything is a shape created by the mind, and there is no expression that leaves the mind.

The shape or color expressed by the mind is another expression of the mind.

The various colors used by the artist seem to have a relationship with a change of mind.

The use of a specific blue color is the artist's choice and reflects the mental characteristics that exist within it.

Lines and sides, bleeding and white space are in harmony with each other, revealing the artist's spirituality more than the psychological characteristics of colors.

All visible colors and shapes are the complete body of unity.

Expressions created only by the action of the mind are felt differently depending on the state of the viewer's mind.

It is difficult to analyze the work because the artist does not express it with any intention.

However, looking at the artist's daily life, it seems that the spiritual value of the work is self-exposing.

Real communication is from heart to heart.

## 6. Conclusion

Normal mind is always present.

It can be said that it is not normal to get out of the present.

Presentity means that the experience or knowledge of past time does not apply to the present.

The feeling that you feel at this moment is important to you.

The fact that Mazo 'does not require tao practice' became an important turning point in practice.

In the meantime, in many meditations, there have been many cases of establishing relationships of various minds and dividing them into regeneration and Buddha.

However, Mazo believes that such a distinction itself is an idea and demands that no distinction be made in the category of ordinary mind.

Even now, countless practitioners practice in various ways to reach enlightenment.

Discussing the process and results is so vast and deep that it is difficult for a dumb writer.

However, here we have looked at how the artist's performance perspectives are applied and expressed in works.

It is an important part that the artists who appear at the center of contemporary art, such as Barnett Newman, Agnes Martin, and Wolfgang Laib, are making their art world through the method of practice.

Many aestheticians and philosophers have established the concept of art, but there seems to be a limit to applying it to all contemporary art that has been diversified over time.

It can be seen that the prehistoric images appearing by the trend and spirit of the times are already at the center of modern aesthetics.

Now, the concept of meditation is no longer unfamiliar to artists.

Especially, works newly expressed by Western writers accepting prehistoric images are attracting attention from many people.

The author, a Bupkwan, also examined his spirituality and workability in this concept.

The formative expressions of ordinary mind that the artist tries are enough to give a fresh shock.

If you do not understand the artist's spirituality, it can be seen as a short story of a large flow of contemporary art. However, when you deeply recognize his spirituality, the works he pursues will feel new.

The whole mind that everything is created by the mind is revealed through the work.

It can be said that each work made by the artist with one heart has its own vitality.

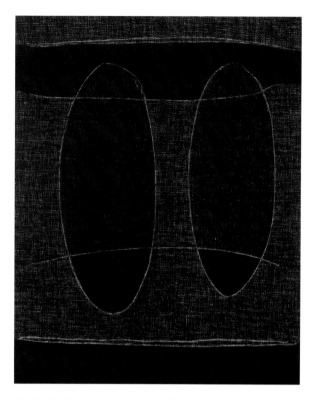

*Zen2018, Acrylic on canvas, 162×130cm, 2018*

Although I have done various works through a lot of time, the same works do not exist. No, it cannot exist.

The Bupkwan seems to be hoping that maintaining a sense of normality becomes a practice and an art, so that people who see the work feel calm and peaceful.

Lastly, it is a heart that hopes that the spirit will be transmitted from heart to heart through the work of the Bupkwan, expressed with the heart of the with spirit.

# PAINTING

Zen2020, Acrylic on canvas, 259×193cm, 2020

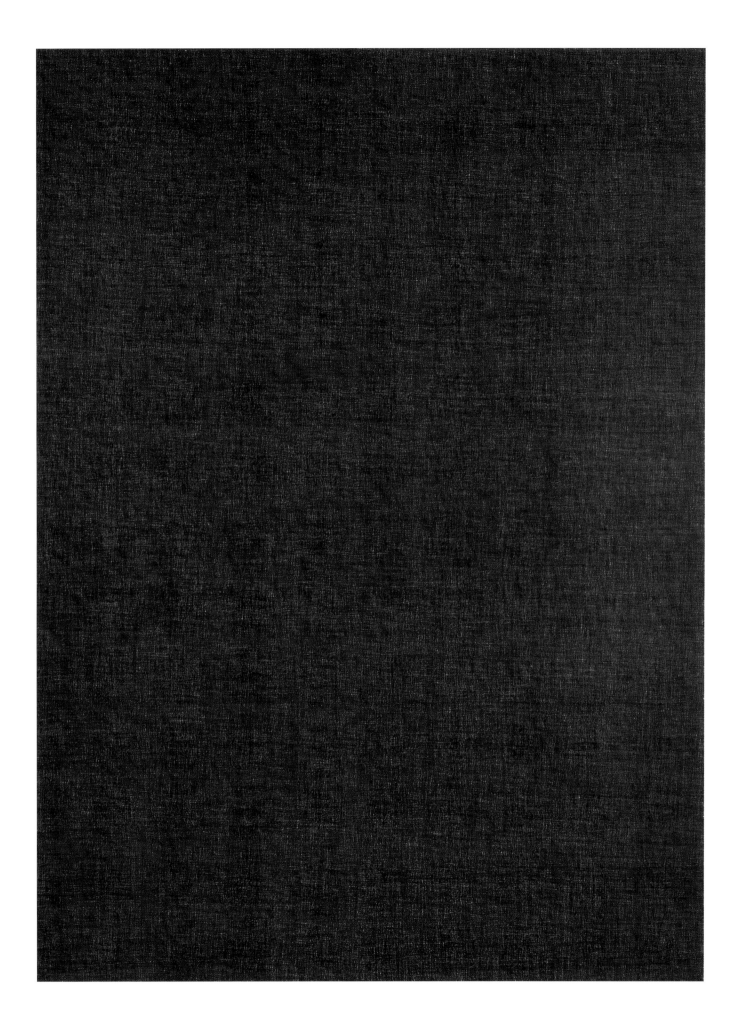

Zen2020, Acrylic on canvas, 259×193cm, 2020

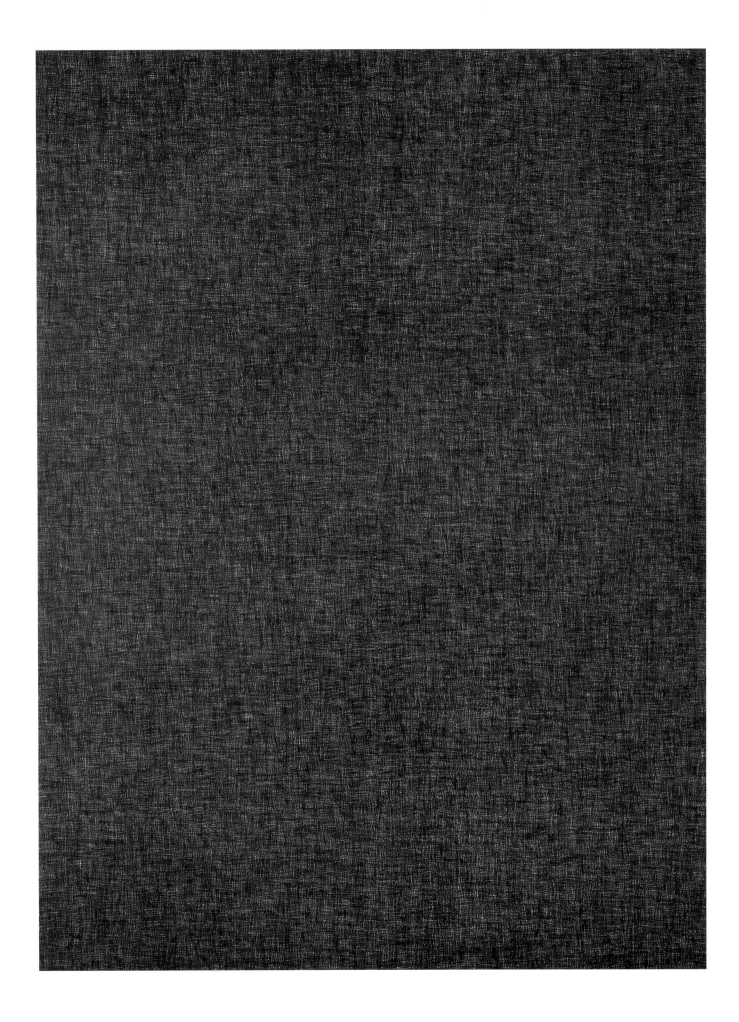

Zen2020, Acrylic on canvas, 259×193cm, 2020 (앞의 작품 부분)

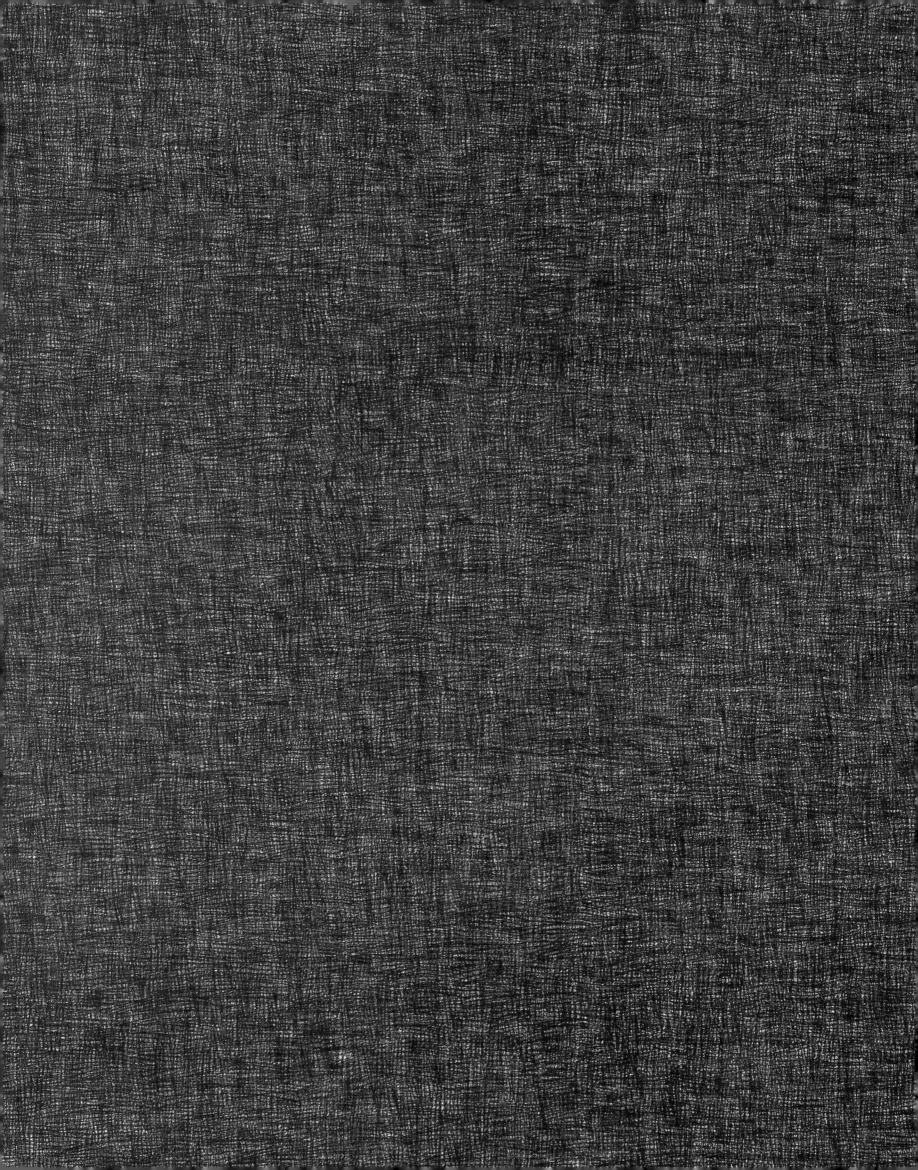

64       Zen2018, Acrylic on canvas, 227×181cm, 2018

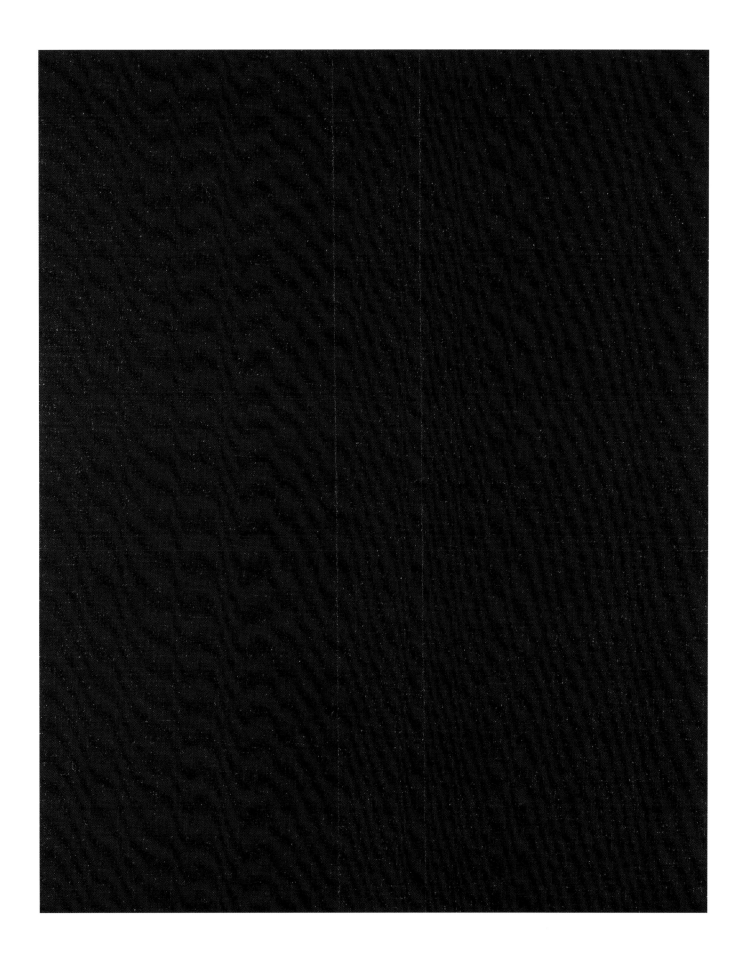

Zen2019, Acrylic on canvas, 227×162cm, 2019

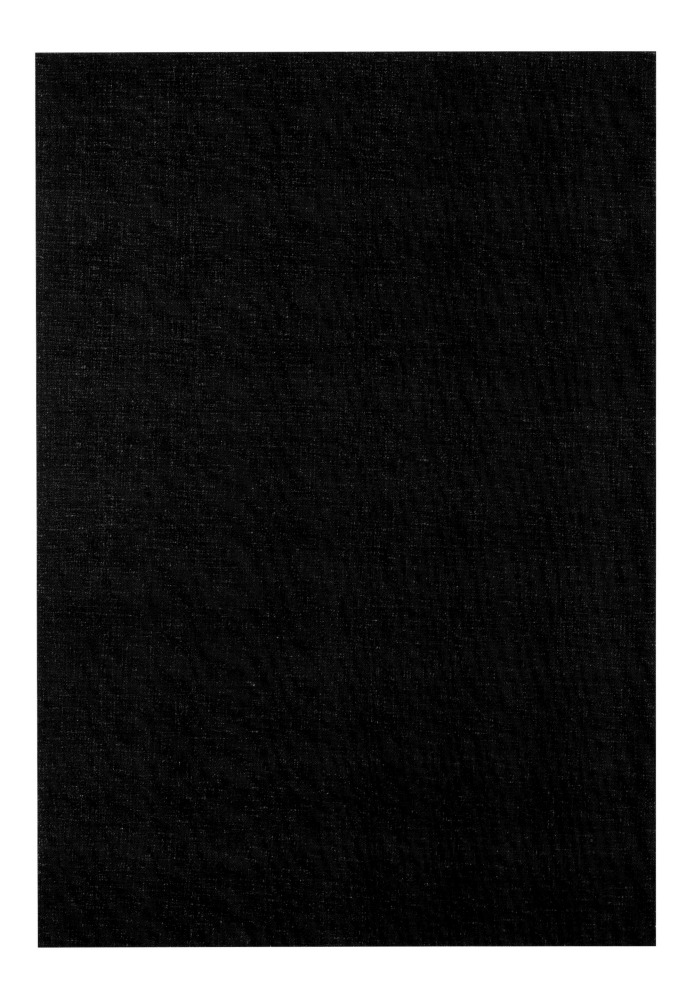

68      Zen2015, Acrylic on canvas, 227×162cm, 2015

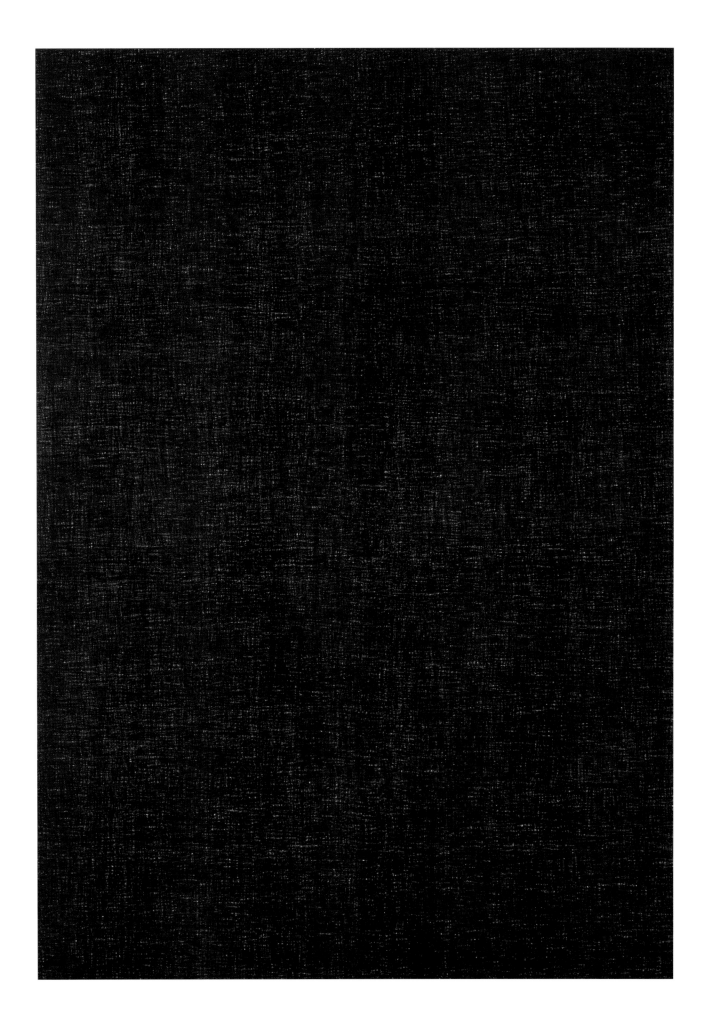

70      Zen2016, Acrylic on canvas, 162×130cm, 2016

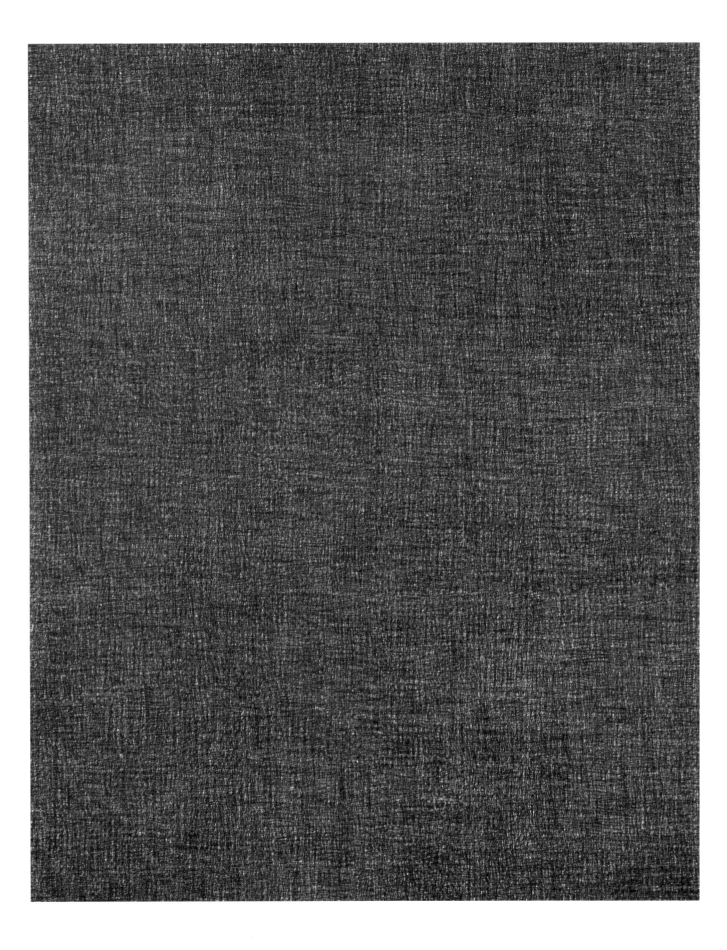

Zen2017, Acrylic on canvas, 200×200cm, 2017

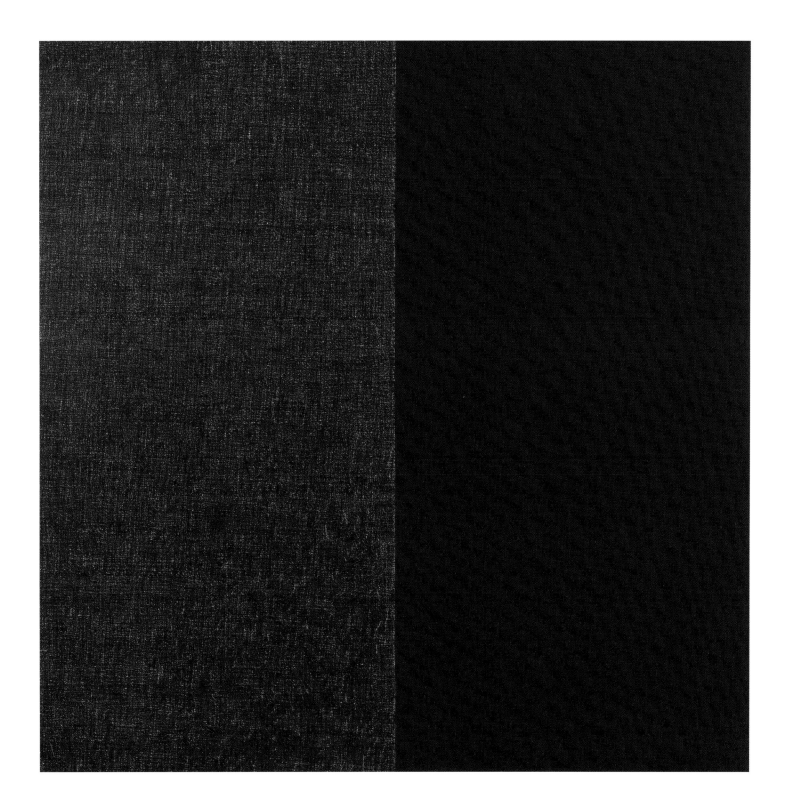

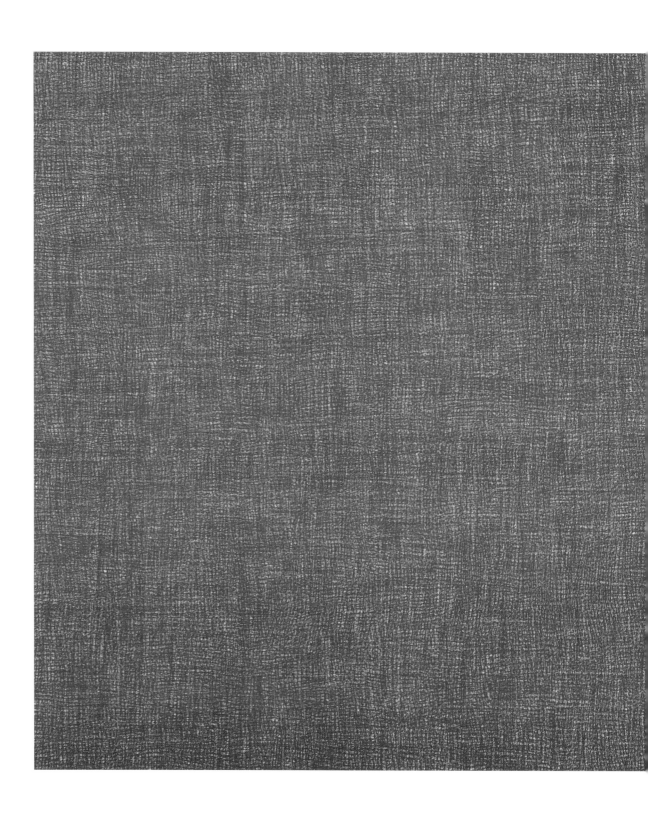

74      Zen2020, Acrylic on canvas, 90×194cm, 2020

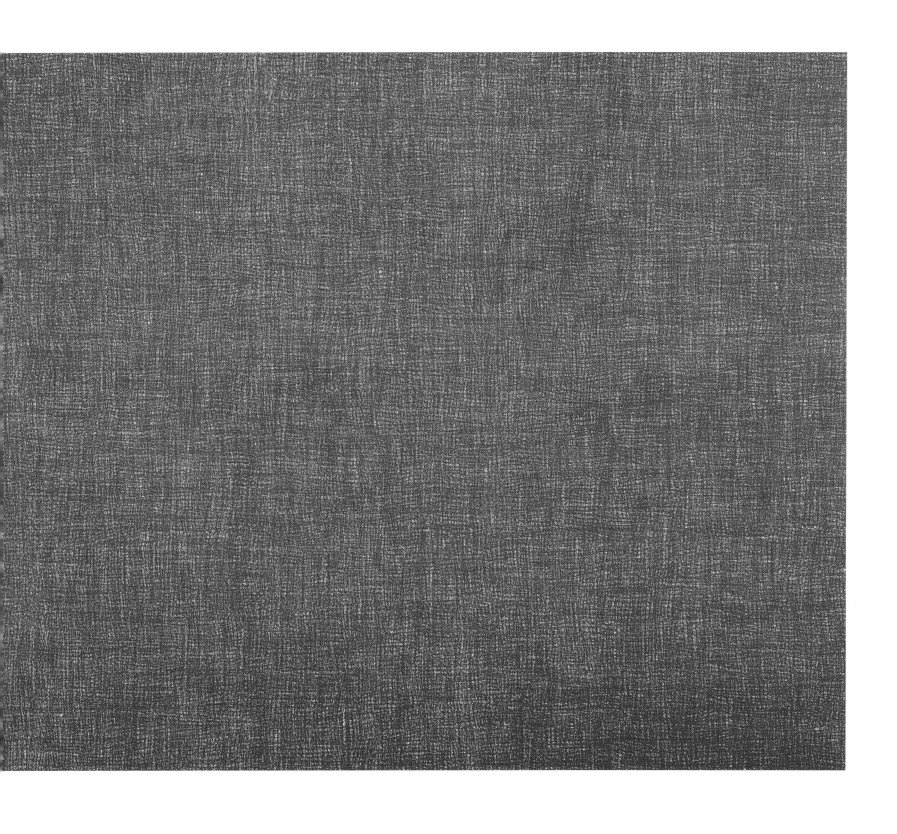

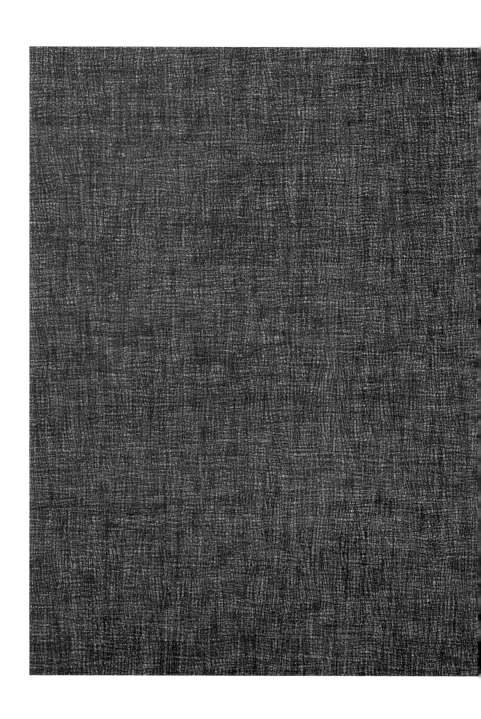

Zen2020, Acrylic on canvas, 90×194cm, 2020

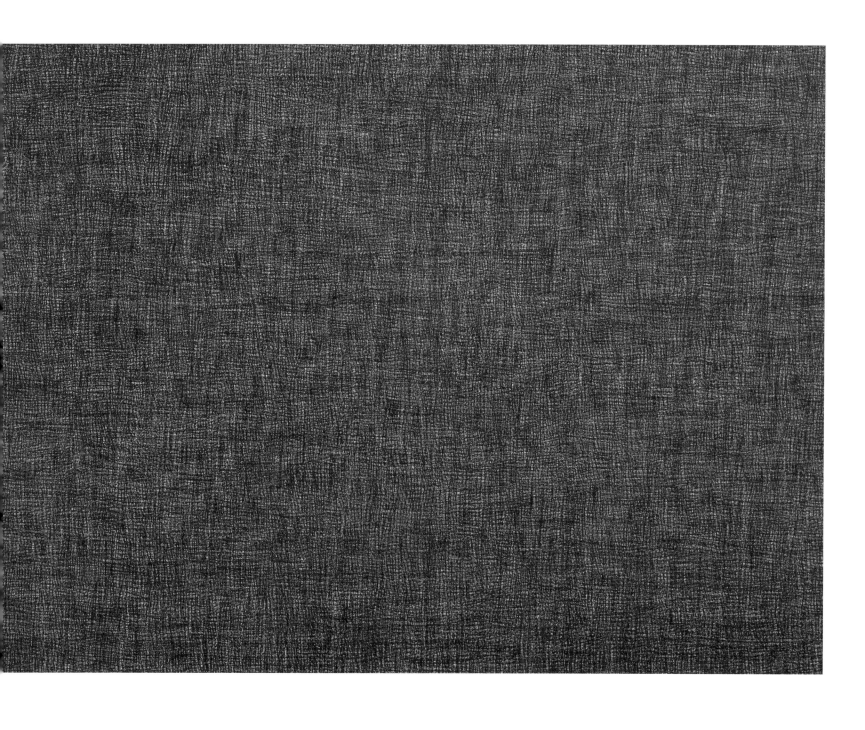

78      Zen2016, Acrylic on canvas, 162×130cm, 2016

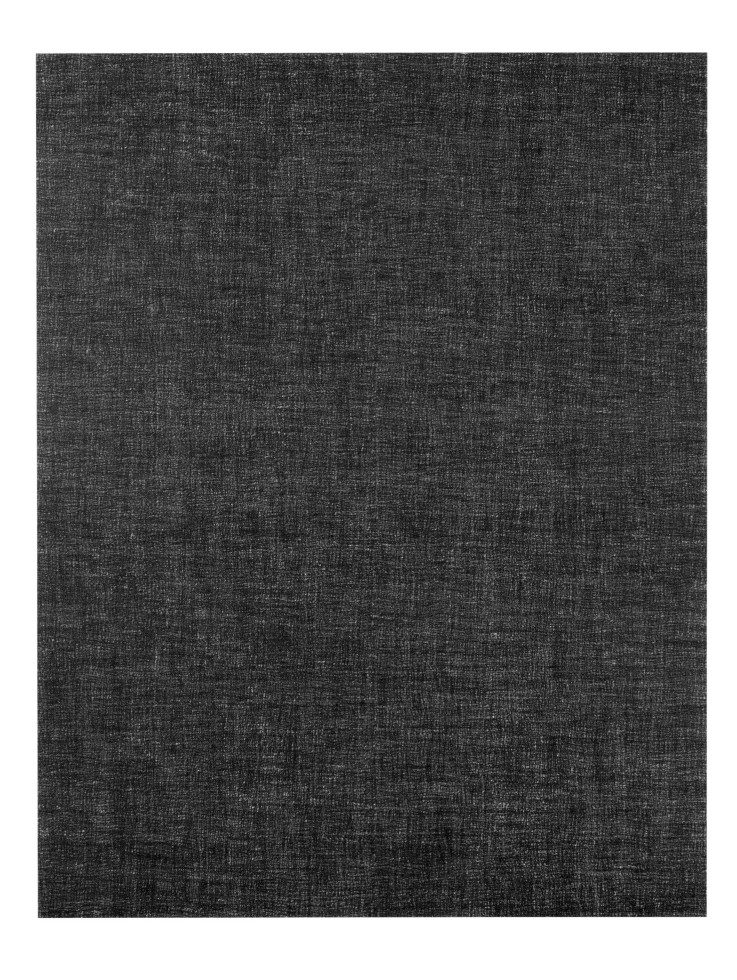

Zen2016, Acrylic on canvas, 162×130cm, 2016

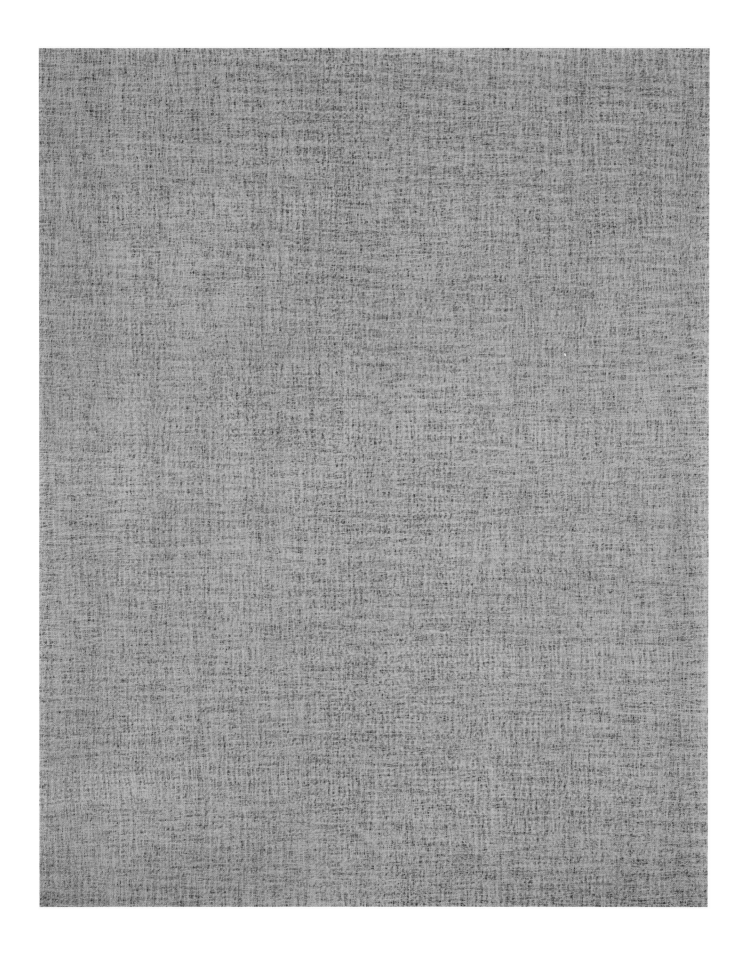

Zen2016, Acrylic on canvas, 162×130cm, 2016

84        Zen2016, Acrylic on canvas, 162×130cm, 2016

86       Zen2019, Acrylic on canvas, 193×130cm, 2019

Zen2017, Acrylic on canvas, 162×130cm, 2017

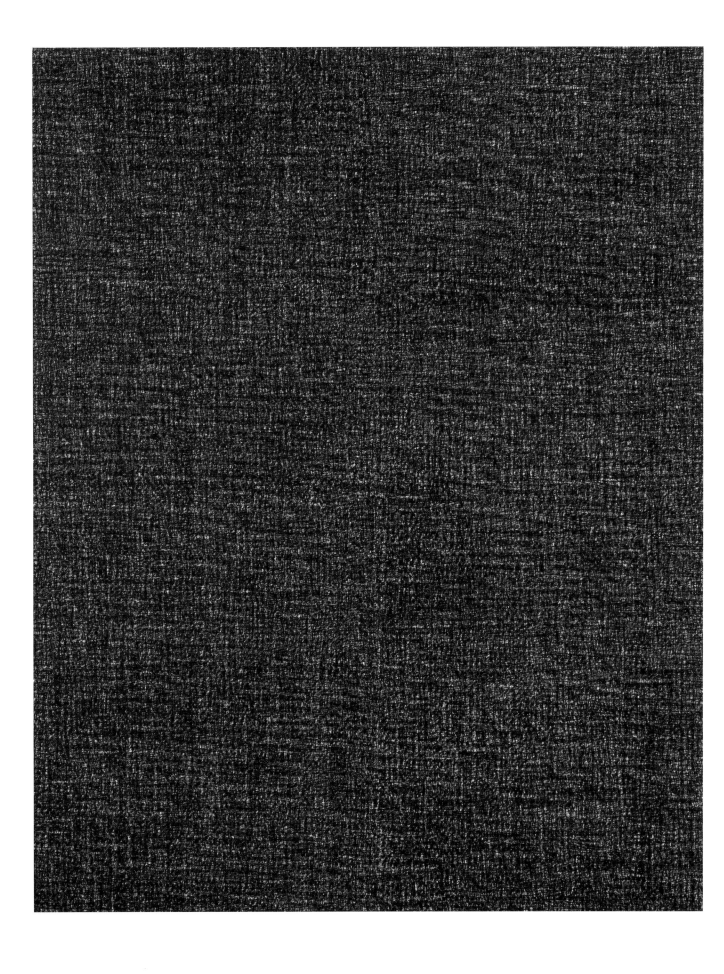

Zen2017, Acrylic on canvas, 162×130cm, 2017 (앞의 작품 부분)

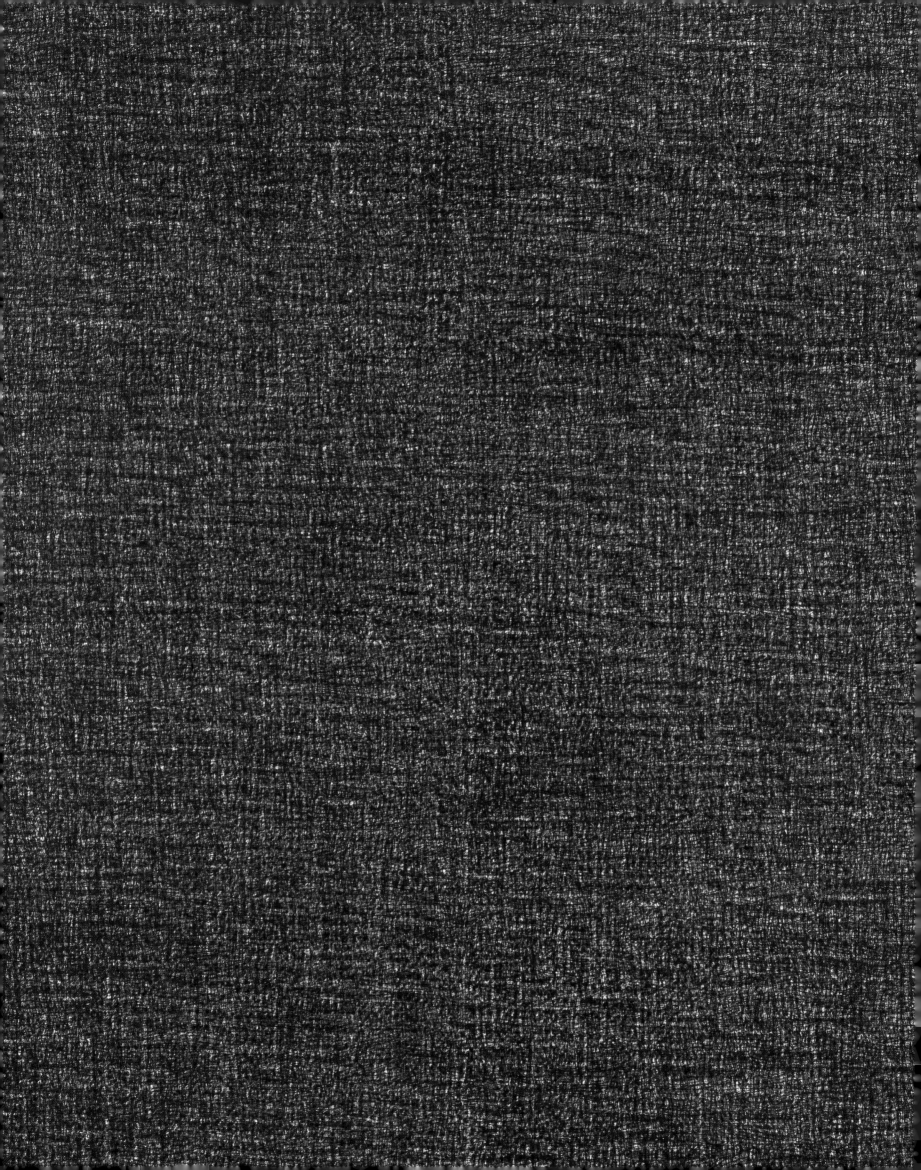

Zen2016, Acrylic on canvas, 162×130cm, 2016

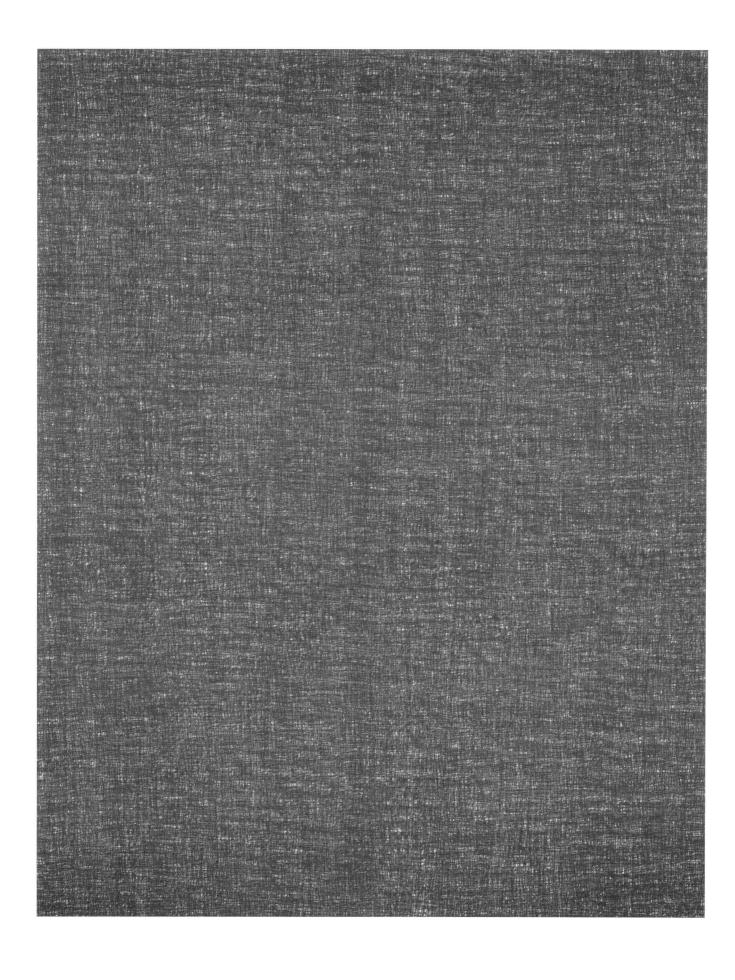

94      Zen2017, Acrylic on canvas, 162×130cm, 2017

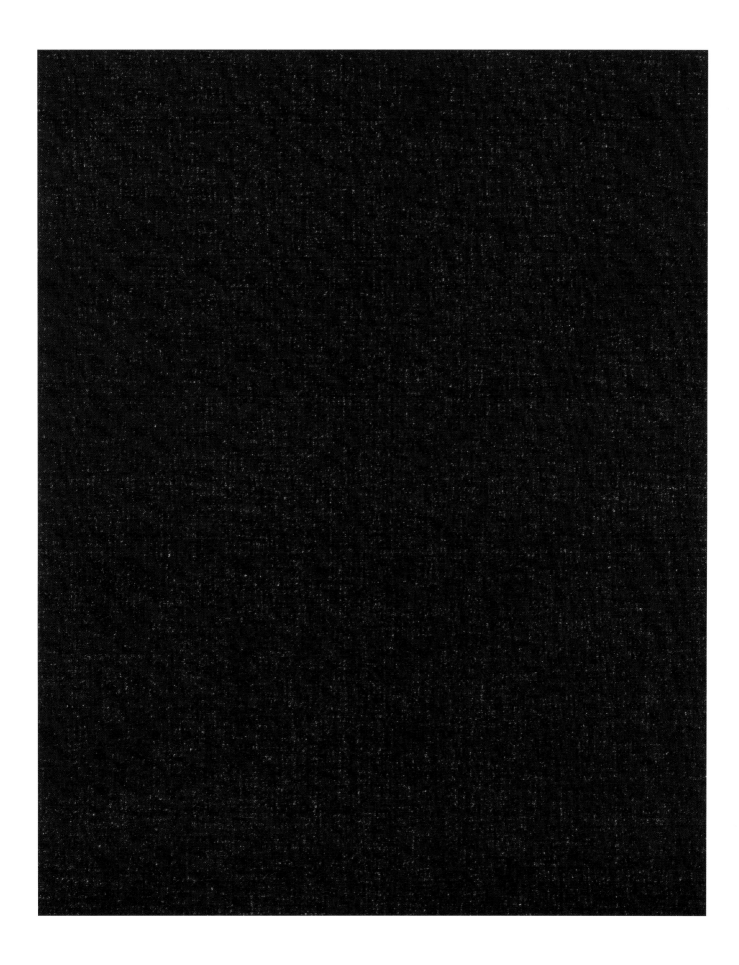

우주를 담아낸 듯 촘촘히 엮어진 그물망 같은 선들은 각기 다른 방향으로 그려져 변화를 이끌어 내고, 수많은 점들은 찍었을 때 확장하려는 힘과 막으려는 선들의 충돌에서 생기는 작은 에너지들을 만들어 시선을 좀 더 오랫동안 머무를 수 있도록 하면서 공간 확장을 통해 여백을 만들기도 한다.

밤하늘의 별빛과 먼 도시의 불빛을 연상케 하는 정형화 되지 않은 화면은 담담하면서도 무한한 자유로움과 편안함을 느끼게 하고 선禪수행으로부터 오는 긴 시간의 흐름을 기록하기도 한다.

Lines like a mesh that are tightly woven as if containing the universe are drawn in different directions to lead to change, and when countless dots are taken, the force to expand and small energies generated from the collision of the lines to block are created so that the gaze can stay a little longer.

While making space through expansion of space, the unstructured screen, reminiscent of the stars in the night sky and the lights of a distant city, is calm, but allows you to feel infinite freedom and comfort, and also records the long passage of time from Zen practice.

Zen2014, Acrylic on canvas, 162×112cm, 2014

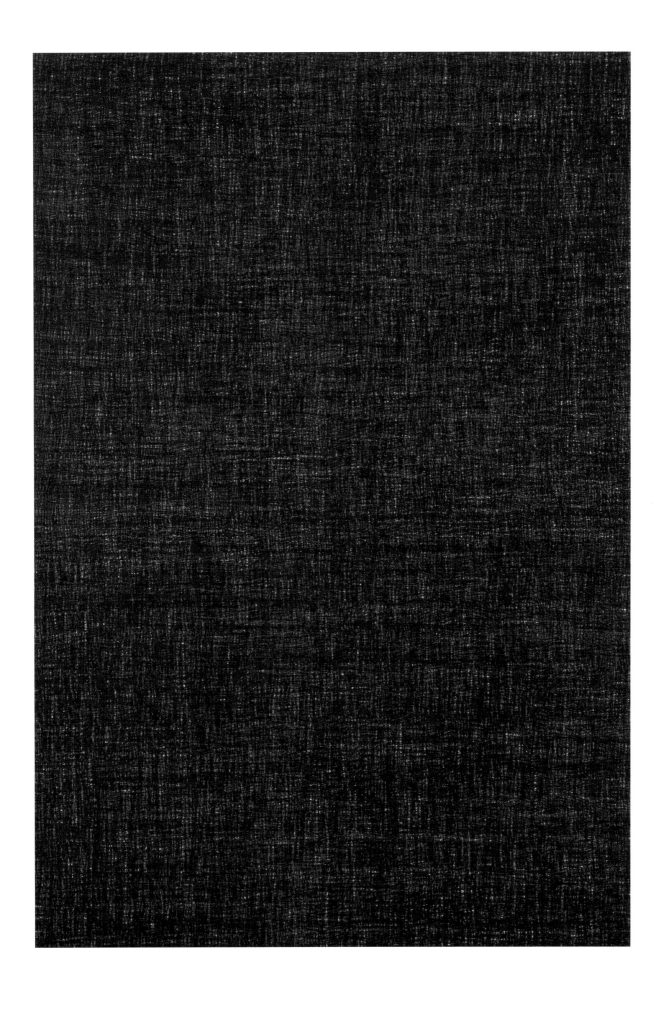

Zen2016, Acrylic on canvas, 162×130cm, 2016

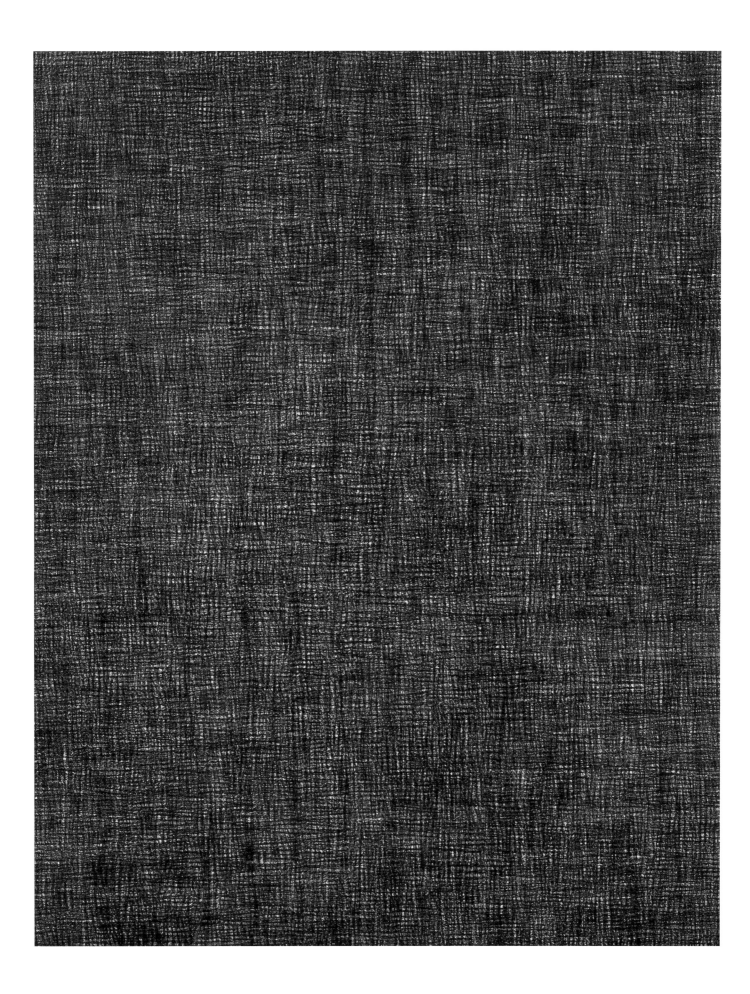

Zen2018, Acrylic on canvas, 162×130cm, 2018

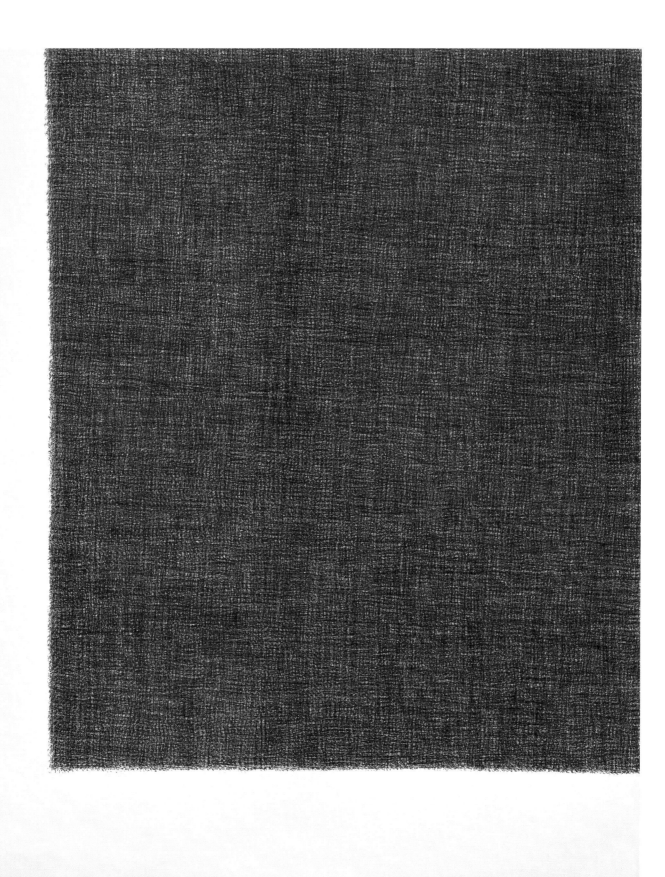

Zen2018, Acrylic on canvas, 290×197cm, 2018

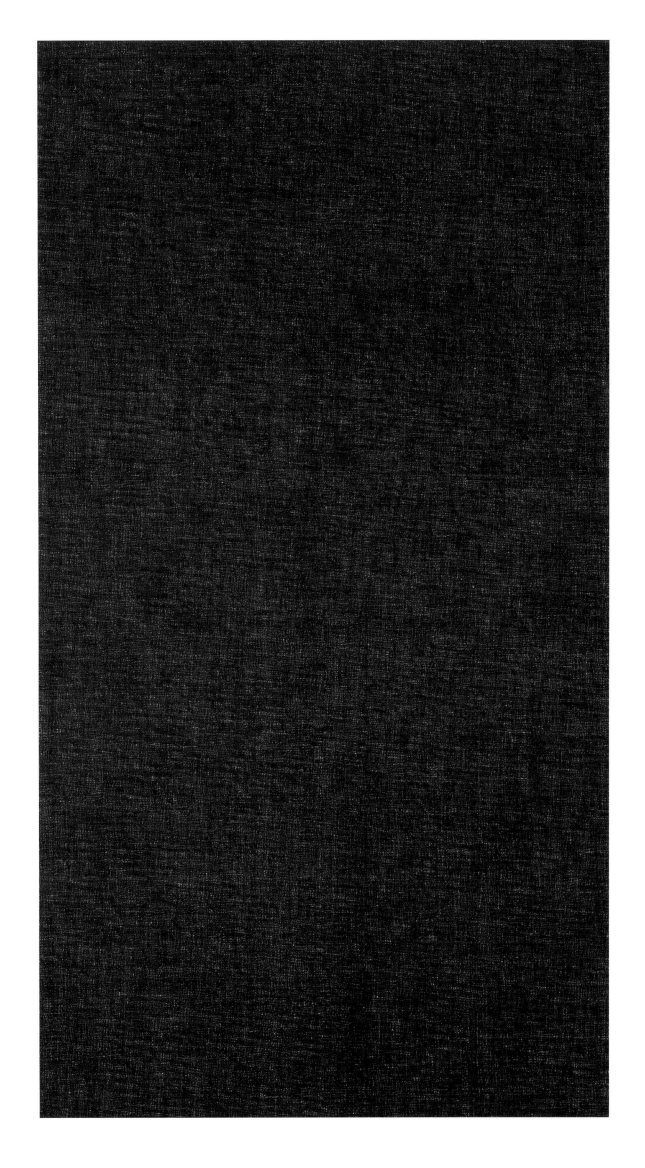

Zen2018, Acrylic on canvas, 162×130cm, 2018

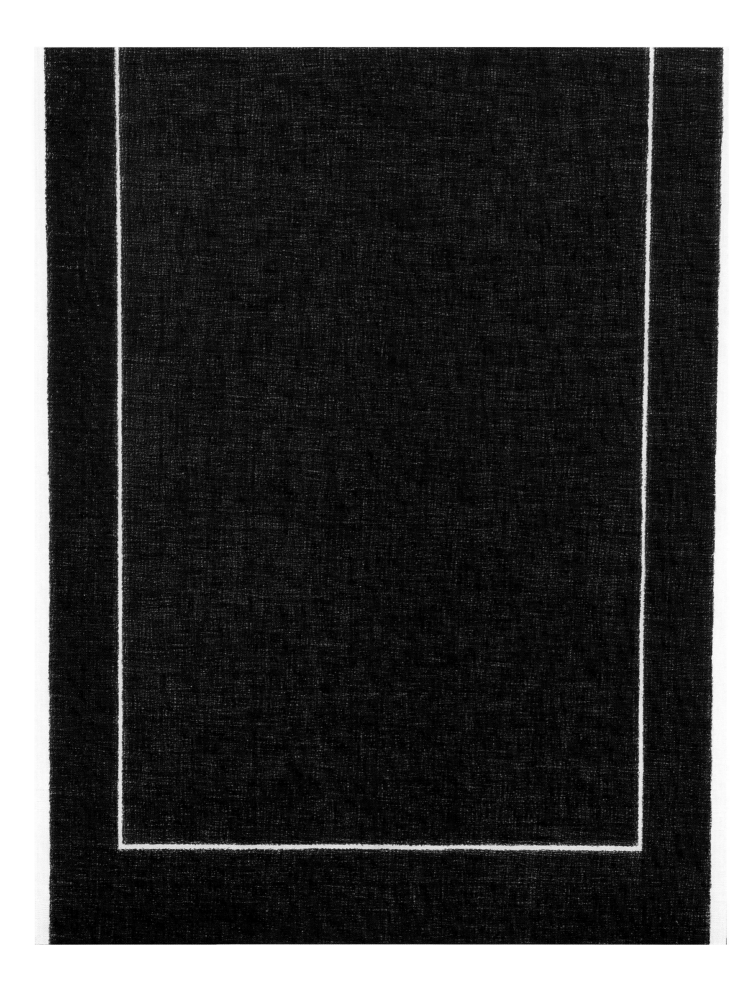

106  Zen2018, Acrylic on canvas, 162×130cm, 2018

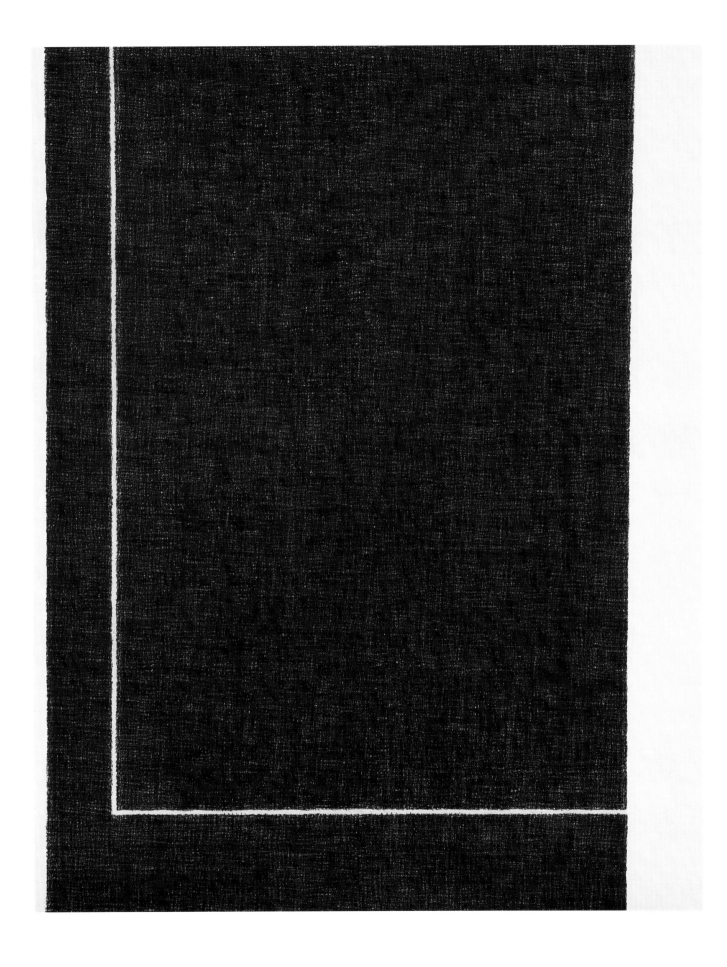

내 마음 끝이 어디에 있는가?

작품을 할 때나 수행을 할 때 늘 챙기는 마음이다.

격렬한 마음을 지나 순화된 마음이 잔잔하고 고요하게 전달되어 특별한 마음이 아닌 평상심으로 안정되고 편안하게 사람들에게 다가갈 수 있었으면 한다.

Where is the end of my heart

I always take care of when I work or practice.

I hope that the refined mind that passes through the intense mind will be delivered calmly and quietly so that we can approach people in a stable and comfortable way with a normal mind rather than a special mind.

Zen2015, Acrylic on canvas, 162×112cm, 2015

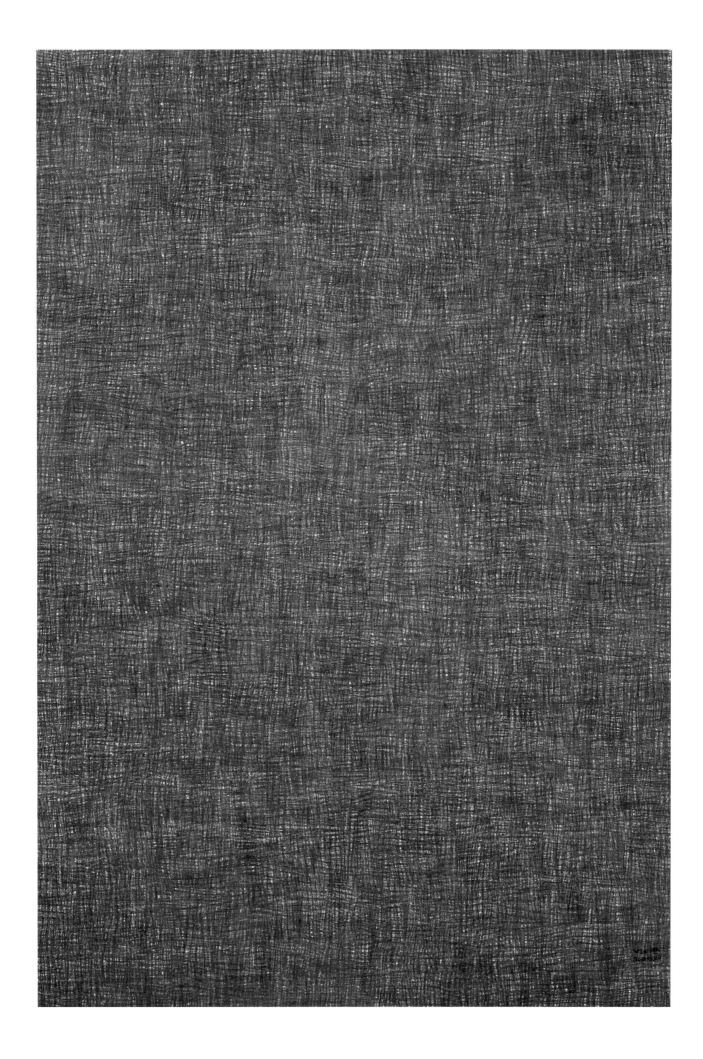

Zen2015, Acrylic on canvas, 162×112cm, 2015 (앞의 작품 부분)

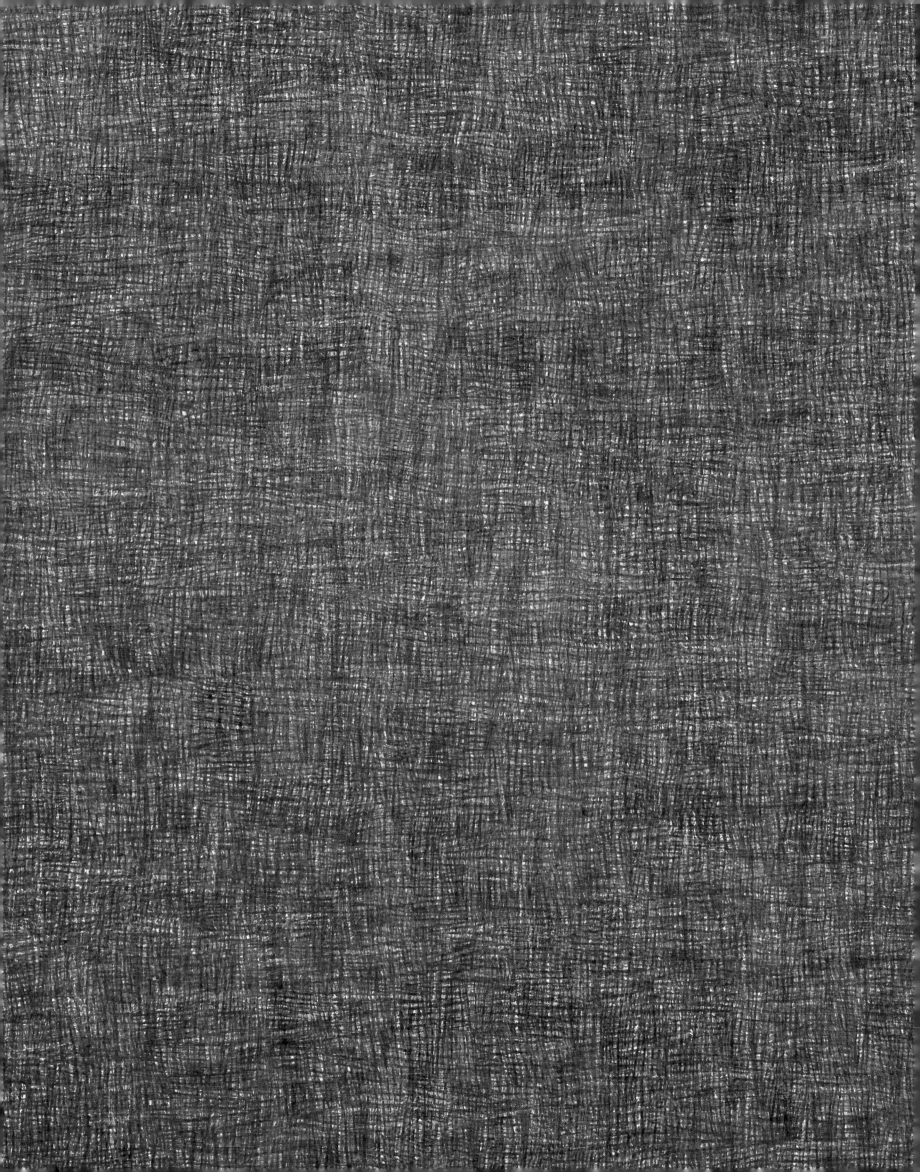

Zen2015, Acrylic on canvas, 162×112cm, 2015

Zen2015, Acrylic on canvas, 162×112cm, 2015

116       Zen2016, Acrylic on canvas, 162×112cm, 2016

Zen2015, Acrylic on canvas, 162×130cm, 2015

Zen2016, Acrylic on canvas, 162×130cm, 2016

지금의 마음이 작품에 오롯이 표현될 수 있도록 그 이전의 마음이 절제되고 정제되어야 한다.

그러기 위해서는 항상 깨어 있어야 한다.

지금 표현되는 것은 무수한 과거로부터 현재에 이르기까지 다다른 거부할 수 없는 지금의 진실이 표현되기 때문이다.

그러기에 작품은 자기 내면까지 비추는 거울이기도 하다.

The mind before that time must be restrained and refined so that the present mind can be fully expressed in the work.

This is because the present mind meets the previous mind and is transmitted to the present.

So you shouldn't always miss out on the conditions before now and you have to be awake to do so.

What is expressed now expresses the irresistible truth of the present from the countless past to the present.

Therefore, the work is also a mirror that reflects the inner side.

124    Zen2017, Acrylic on canvas, 162×130cm, 2017

Zen2018, Acrylic on canvas, 162×130cm, 2018

Zen2019, Acrylic on canvas, 162×130cm, 2019

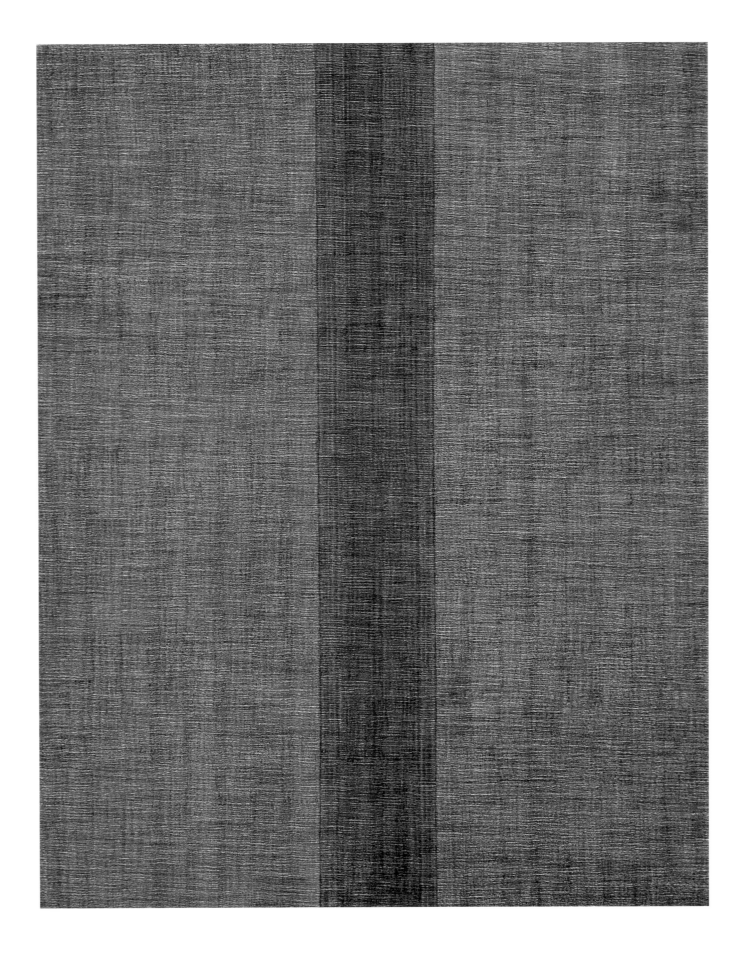

Zen2019, Acrylic on canvas, 193×112cm, 2019

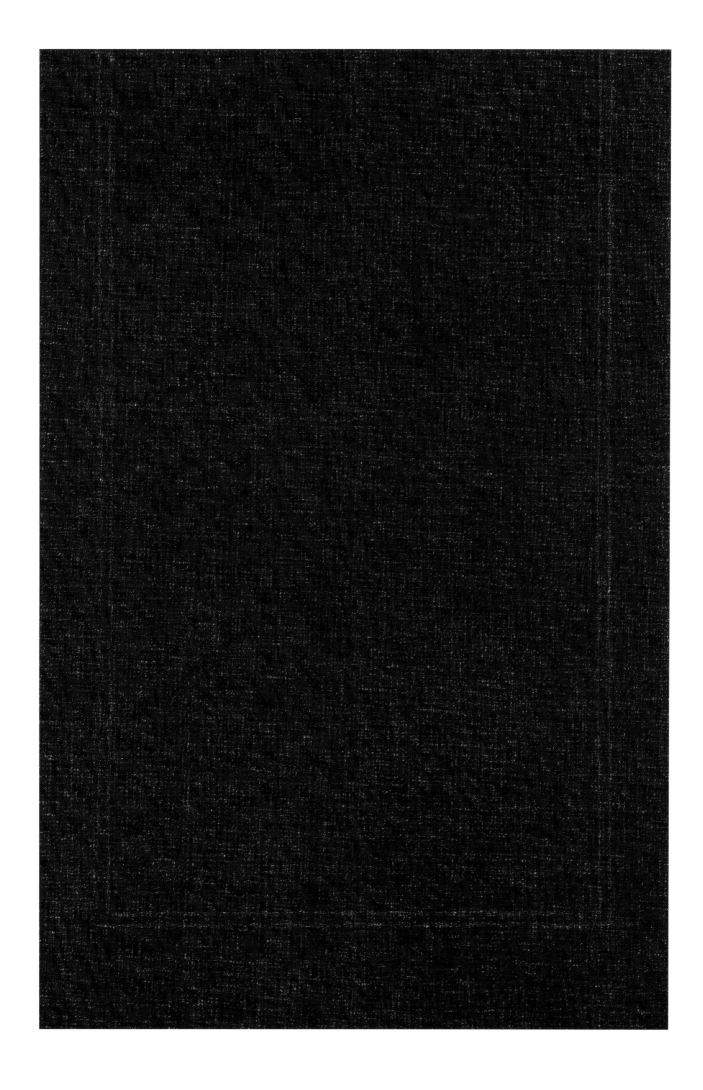

132      Zen2018, Acrylic on canvas, 162×130cm, 2018

134     Zen2017, Acrylic on canvas, 162×130cm, 2017

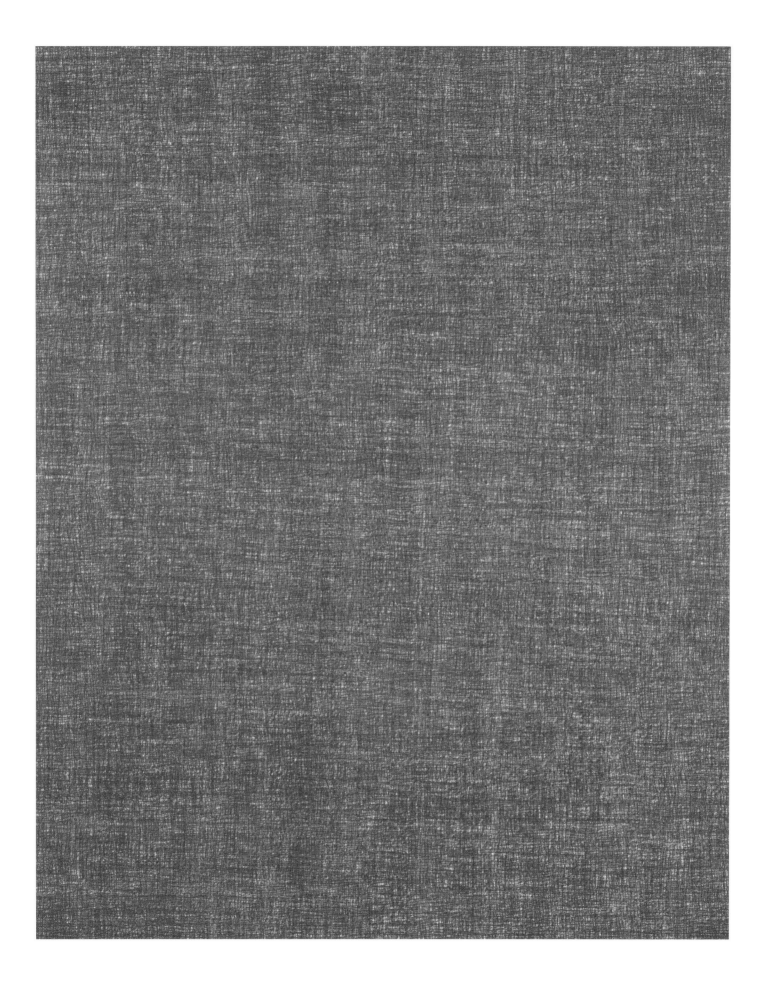

Zen2016, Acrylic on canvas, 162×130cm, 2016

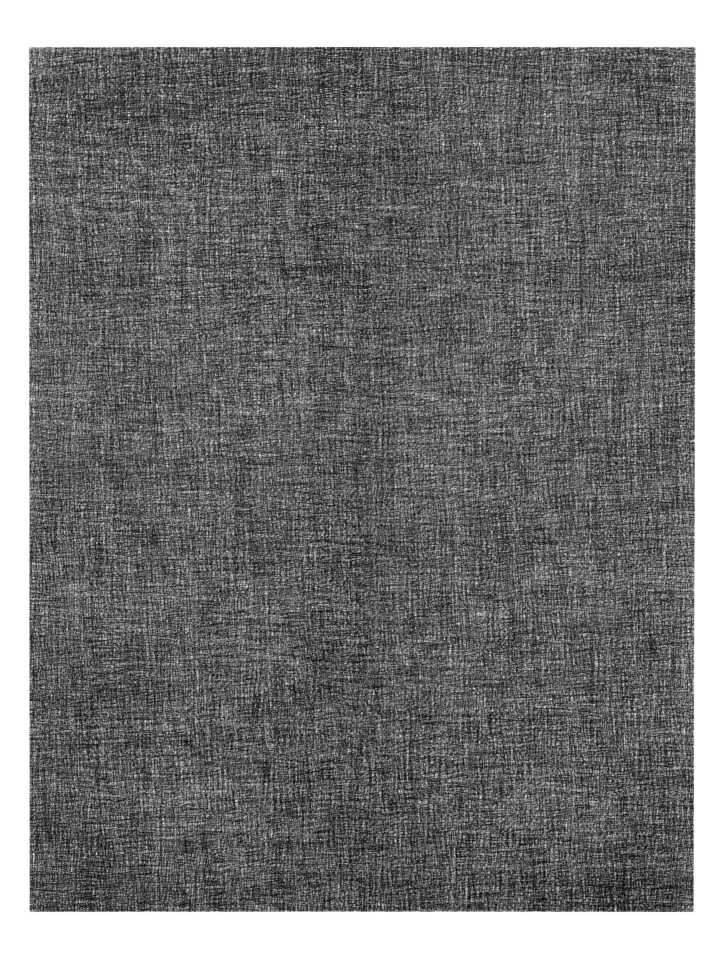

*Artist Note*

캔버스에 묽은 물감이 서로 만나고 수많은 선과 점들이 겹치면서 자연스럽게 경계는 허물어지고 인위적이지 않으면서도 자유로운 변화를 이루어 보다 세심한 질서들을 유지하여 평범한 우리 일상을 담담하게 담아내어 선의 세계로 들어갈 수 있도록 한다.

As watery paints meet each other on the canvas and numerous lines and dots overlap, boundaries are naturally broken and free changes are made without being artificial, maintaining a more meticulous order, allowing us to enter the world of good by calmly containing our ordinary daily life.

Zen2020, Acrylic on canvas, 162×112cm, 2020

Zen2020, Acrylic on canvas, 162×97cm, 2020

144      Zen2020, Acrylic on canvas, 162×90cm, 2020

Zen2020, Acrylic on canvas, 162×90cm, 2020

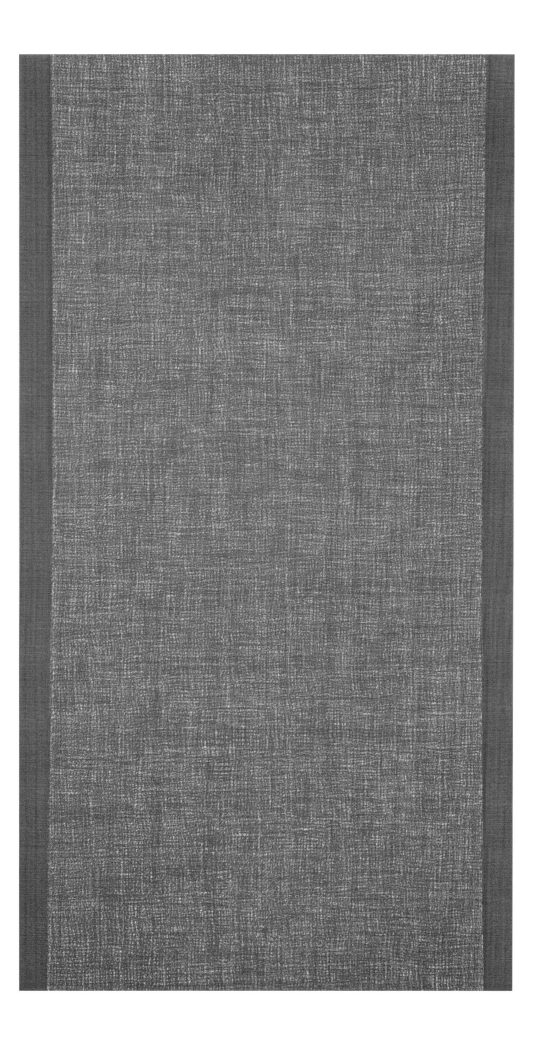

Zen2020, Acrylic on canvas, 162×90cm, 2020

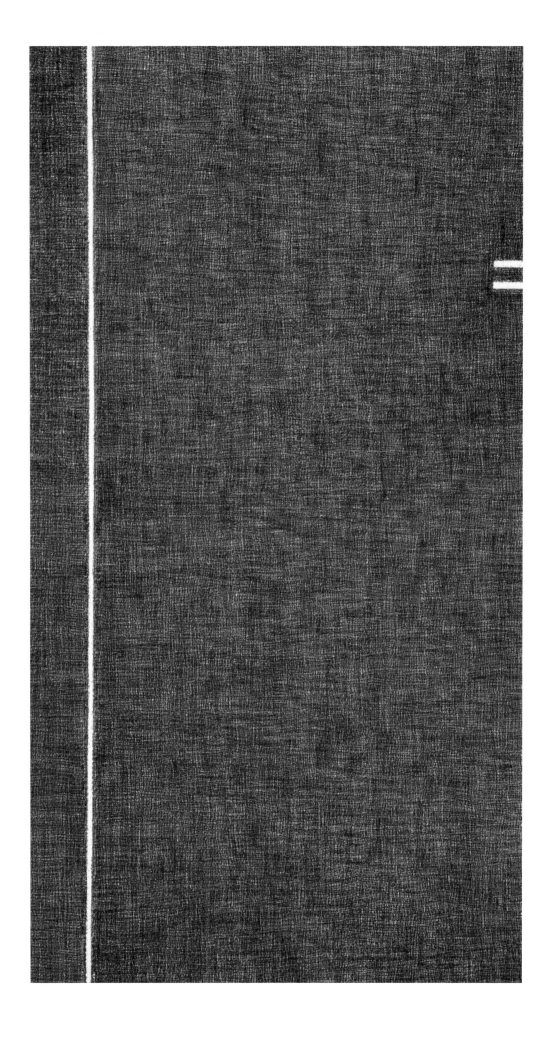

150     Zen2019, Acrylic on canvas, 162×112cm, 2019

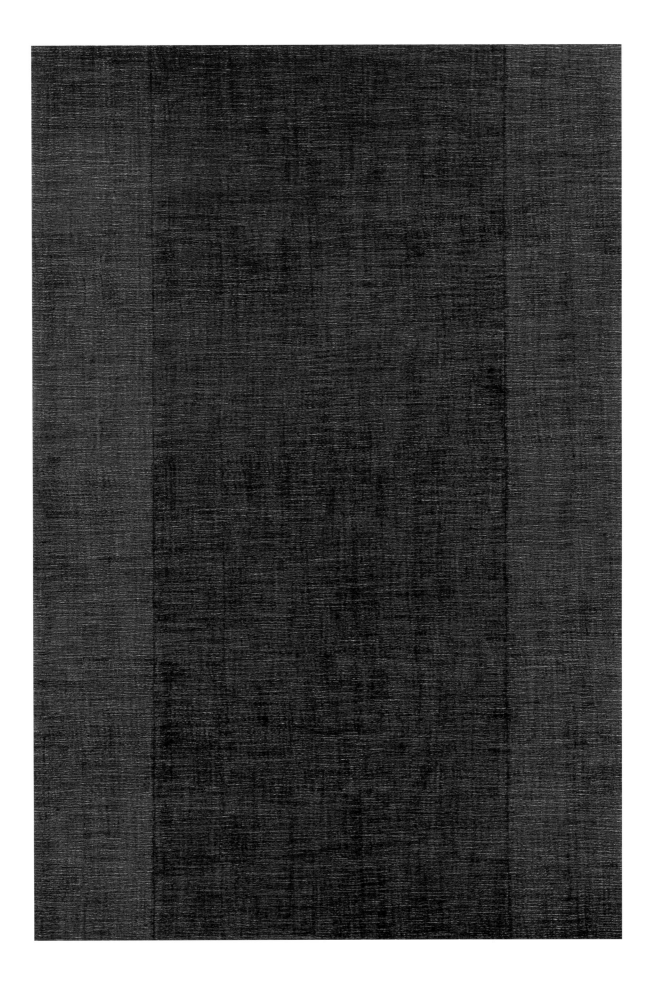

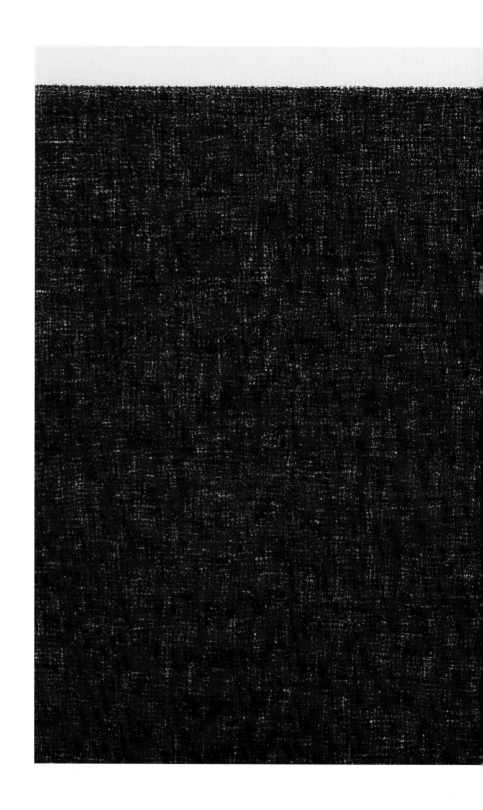

Zen2020, Acrylic on canvas, 90×162cm, 2020

154      Zen2016, Acrylic on canvas, 112×162cm, 2016

Zen2016, Acrylic on canvas, 116×80cm, 2016

Zen2020, Acrylic on canvas, 116×91cm, 2020

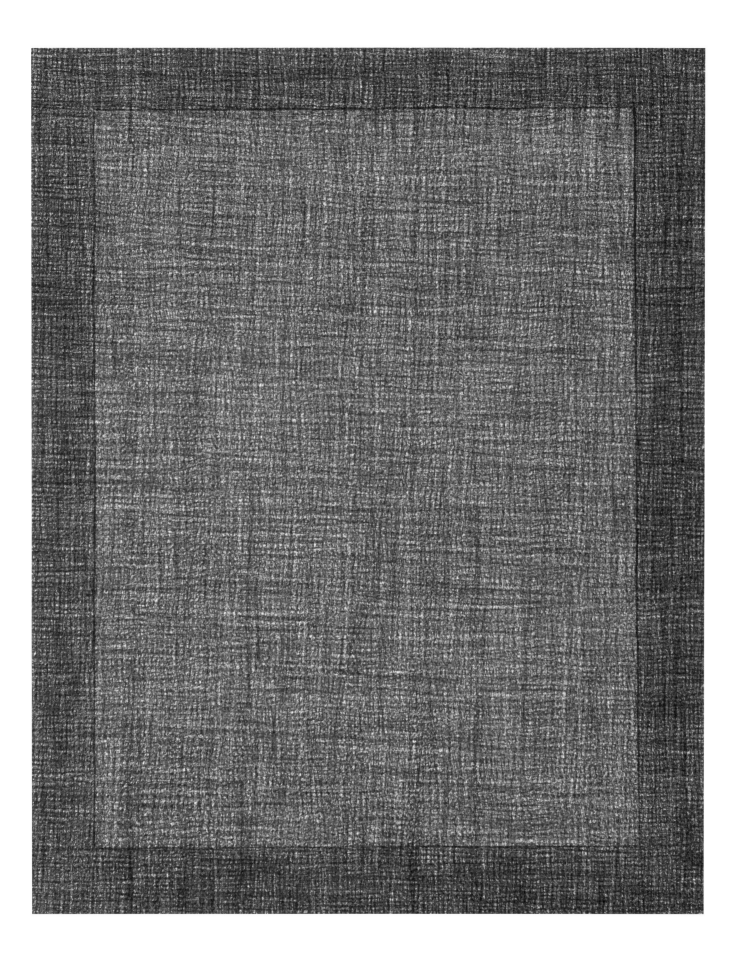

나는 그림을 그릴 때 균형적인 아름다움과 변화된 자유로움의 조화, 그리고 고졸하면서 내적으로 힘을 담아낸 부드러운 선과 여백으로 드러낸 여유로운 선禪의 세계와 수행에서 얻어진 정신세계를 현대적 조형 감각으로 자유롭고 세심한 질서들을 풀어내기 위한 작업을 한다.

When I paint, the balance of beauty and change of freedom, and high spirit.
The relaxed world of Zen exposed with soft lines and spaces that embody inner strength
It works to unravel the free and meticulous order of the spiritual world obtained from practice with a modern formative sense.

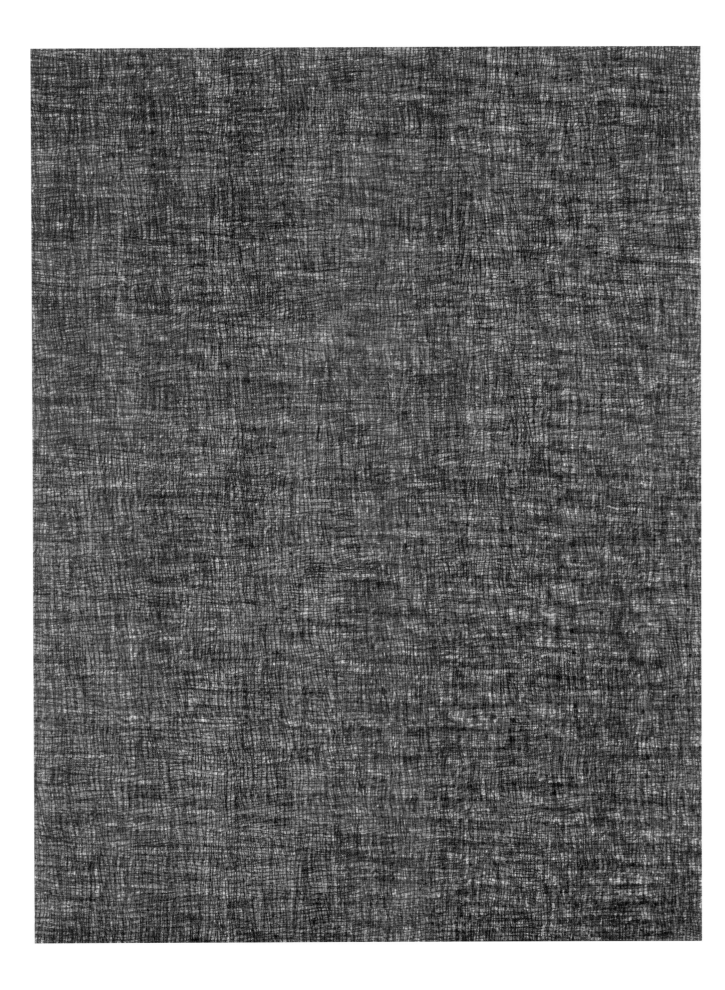

　　　Zen2016, Acrylic on canvas, 116×91cm, 2016

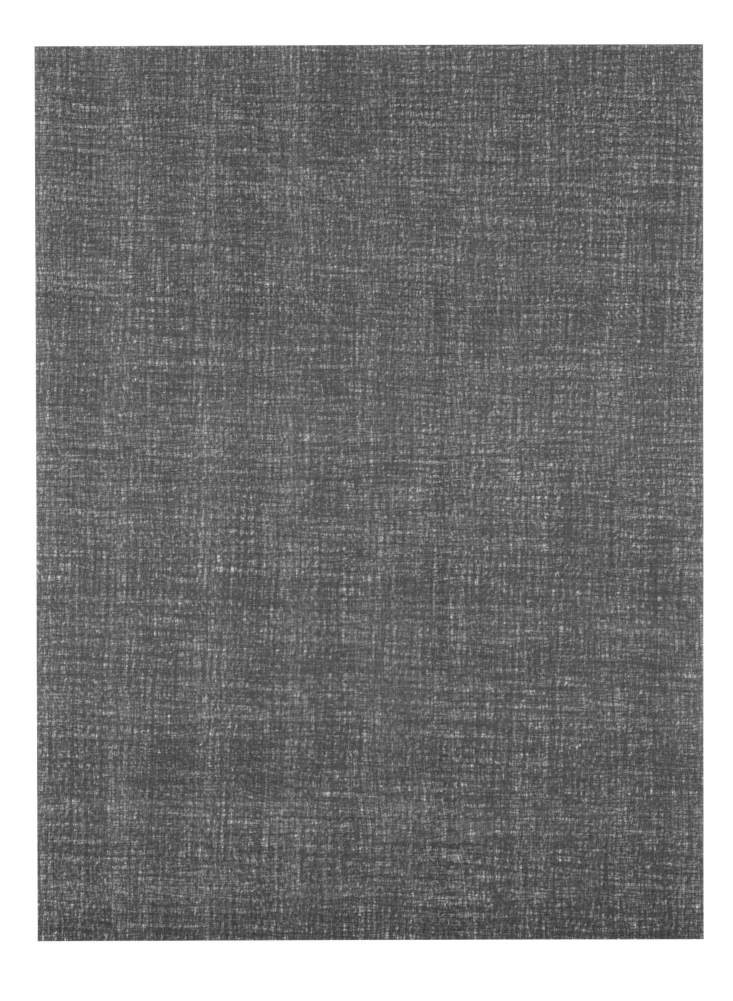

164    Zen2020, Acrylic on canvas, 116×91cm, 2020

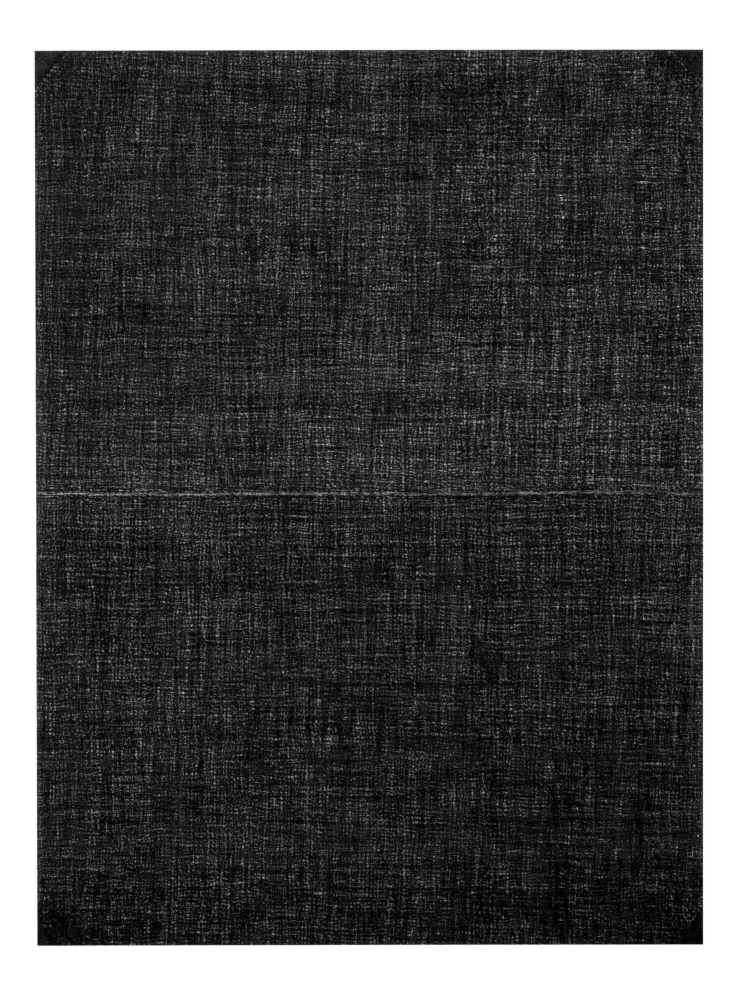

166     Zen2020, Acrylic on canvas, 116×91cm, 2020

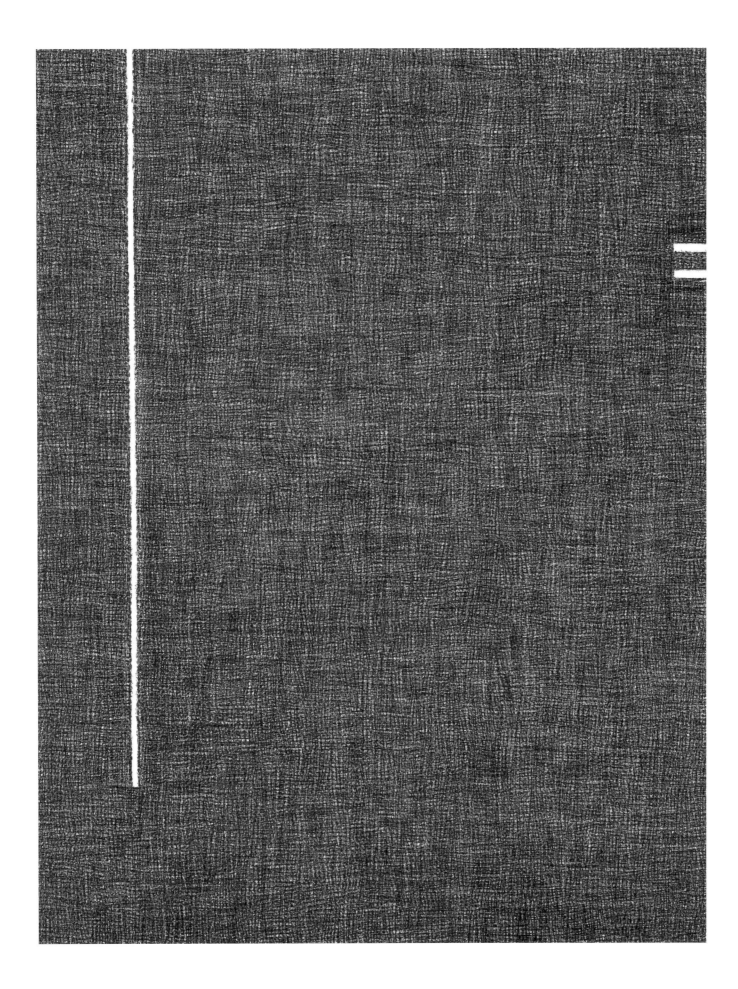

168      Zen2018, Acrylic on canvas, 116×91cm, 2018

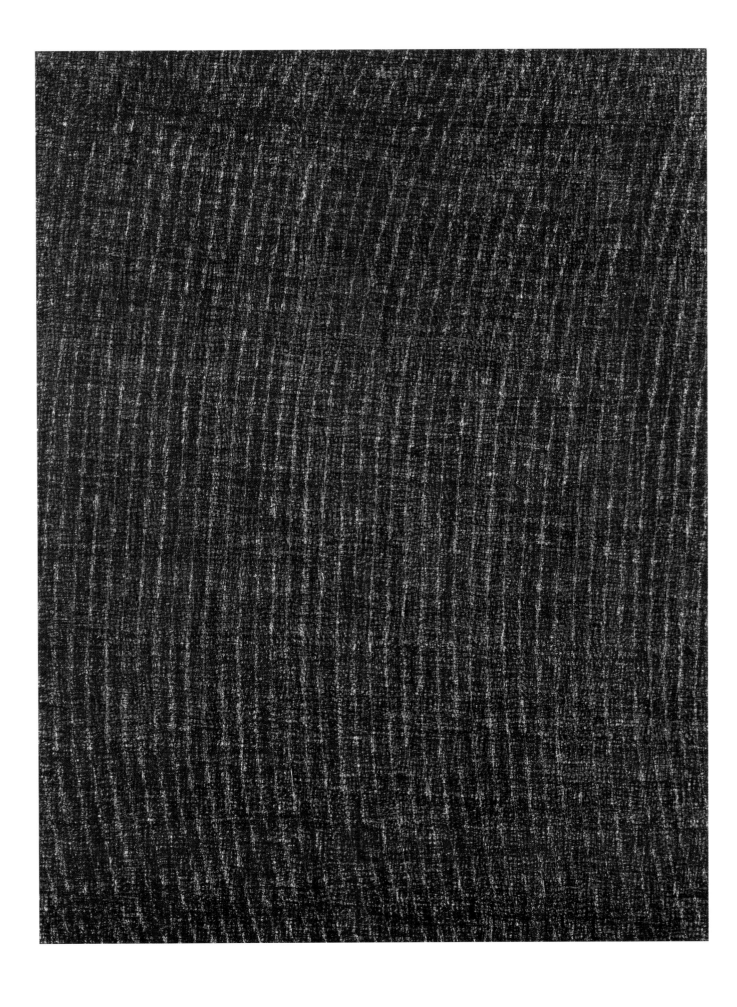

170    Zen2017, Acrylic on canvas, 116×91cm, 2017

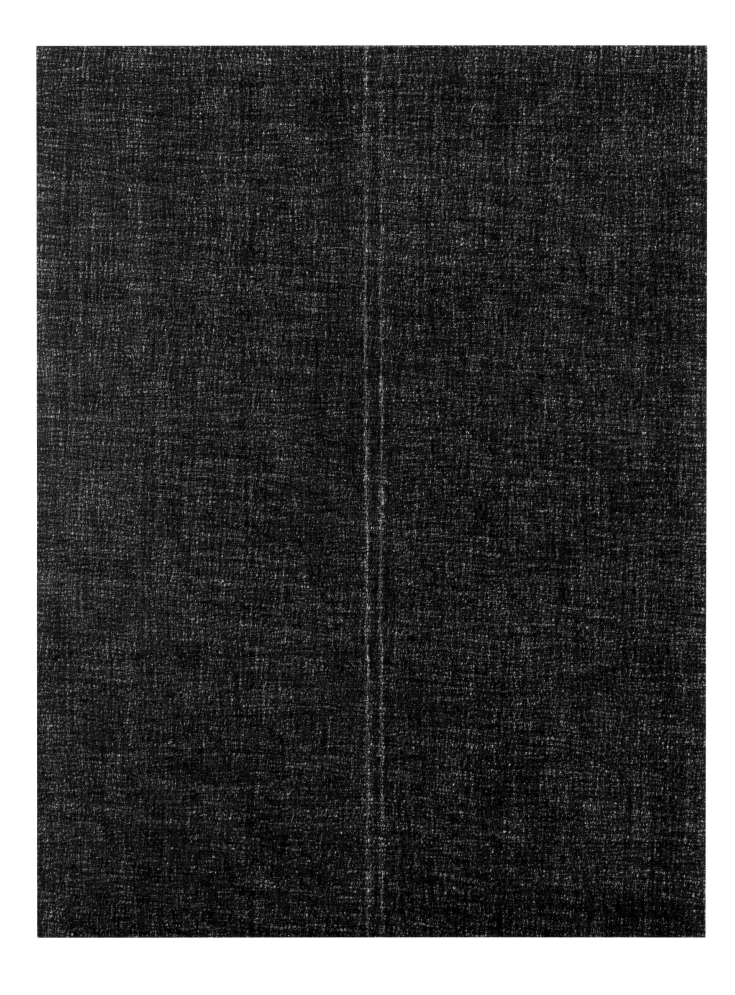

Zen2019, Acrylic on canvas, 116×91cm, 2019

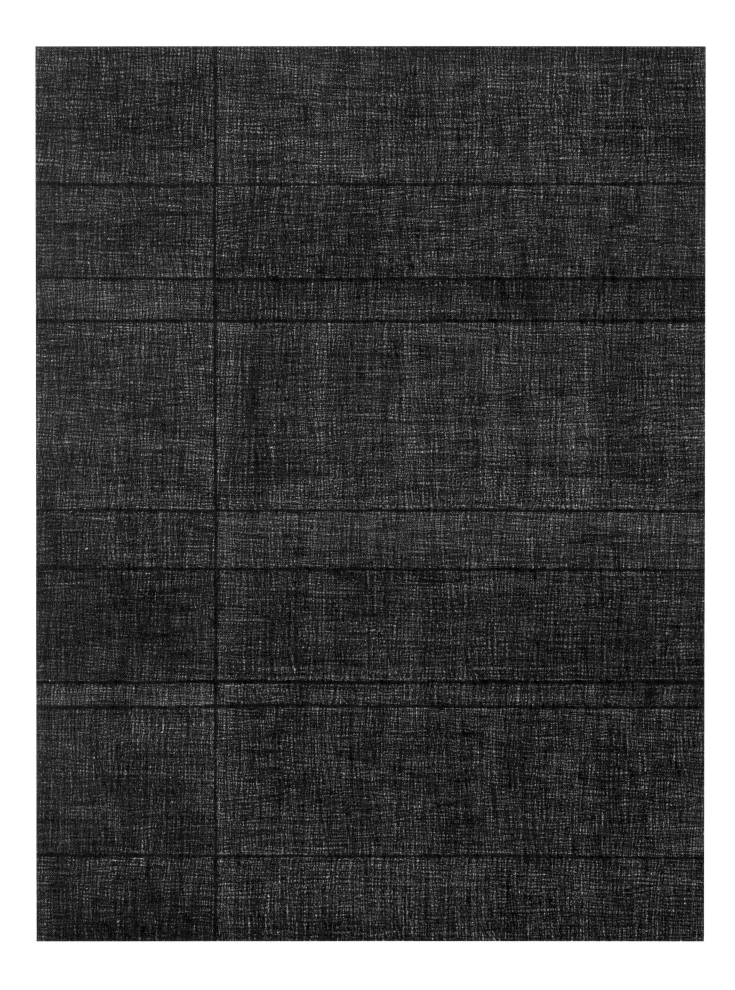

나는 무엇을 특별히 그리려 하지 않는다. 무어라 말할 수 없는 것들 어차피 정답도 없다. 지금껏 일상에서 보고 듣고 느끼는 것들 정의할 수 없는 무엇을 선과 점을 찍고 긋고 겹치면서 경계와 질서가 허물어진 자유로운 균형으로 모두의 마음속에 따뜻하고 평화로운 선의 세계가 전해지기를 바라는 마음이다

I'm not trying to draw anything specifically.
There is no correct answer anyway.
I hope that the world of warm and peaceful good will be delivered to everyone's minds with a free balance in which boundaries and order are broken by overlapping, drawing, and overlapping lines and dots that cannot be defined what they see, hear, and feel in everyday life.

Zen2016, Acrylic on canvas, 116×91cm, 2016

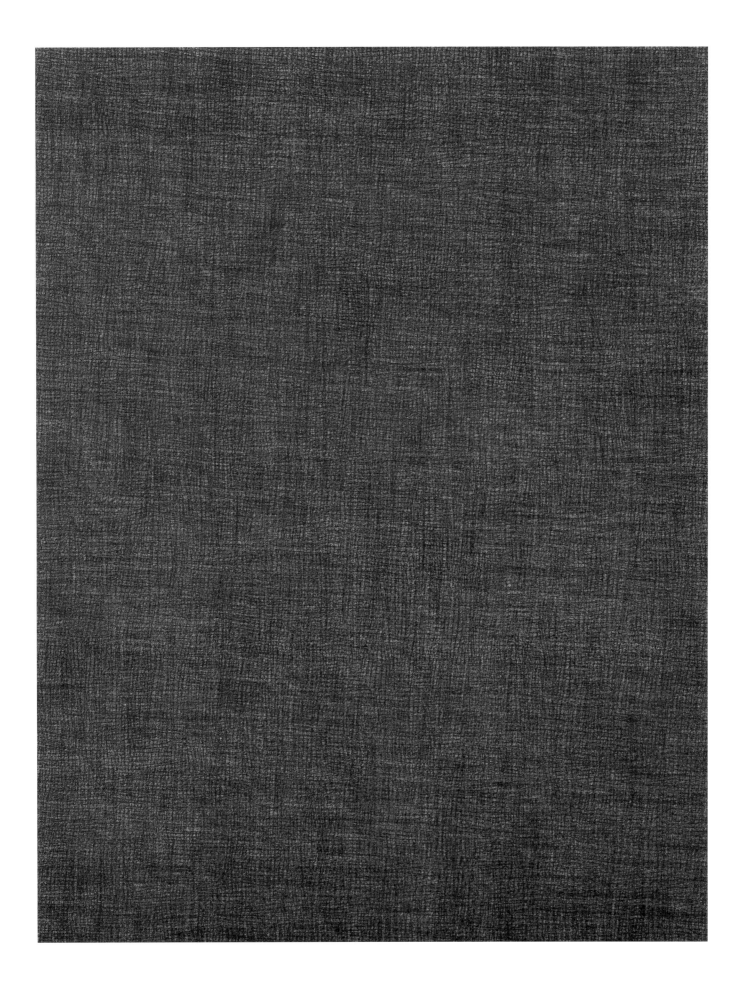

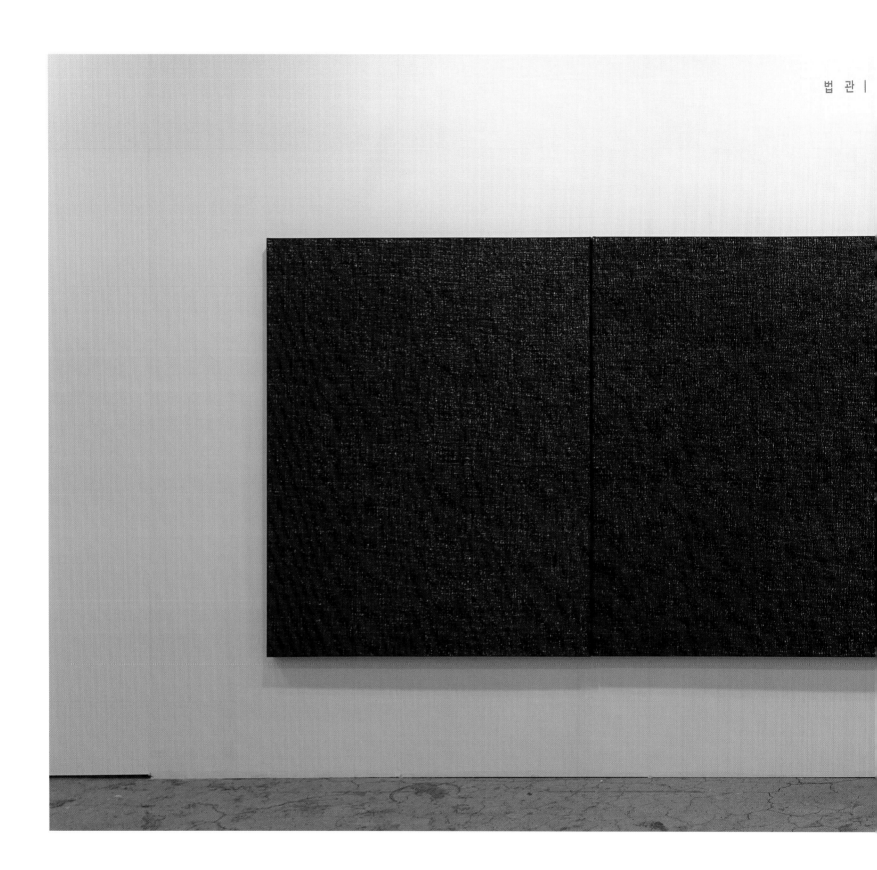

법 관 |

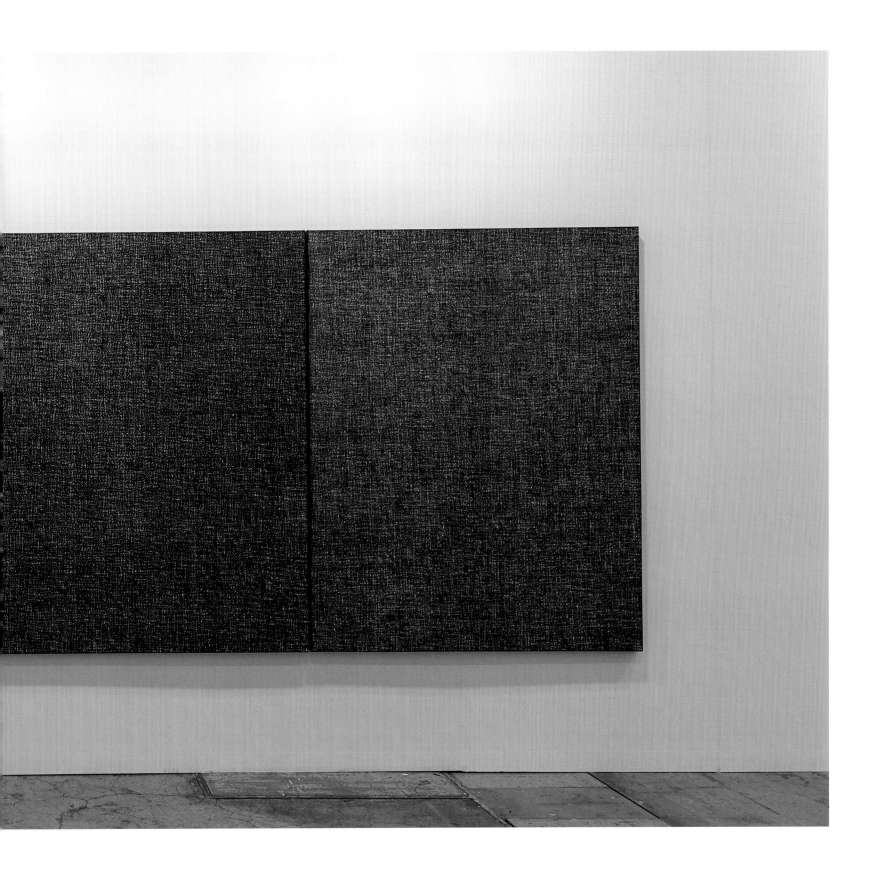

Zen2017, Acrylic on canvas, 116×91cm, 2017

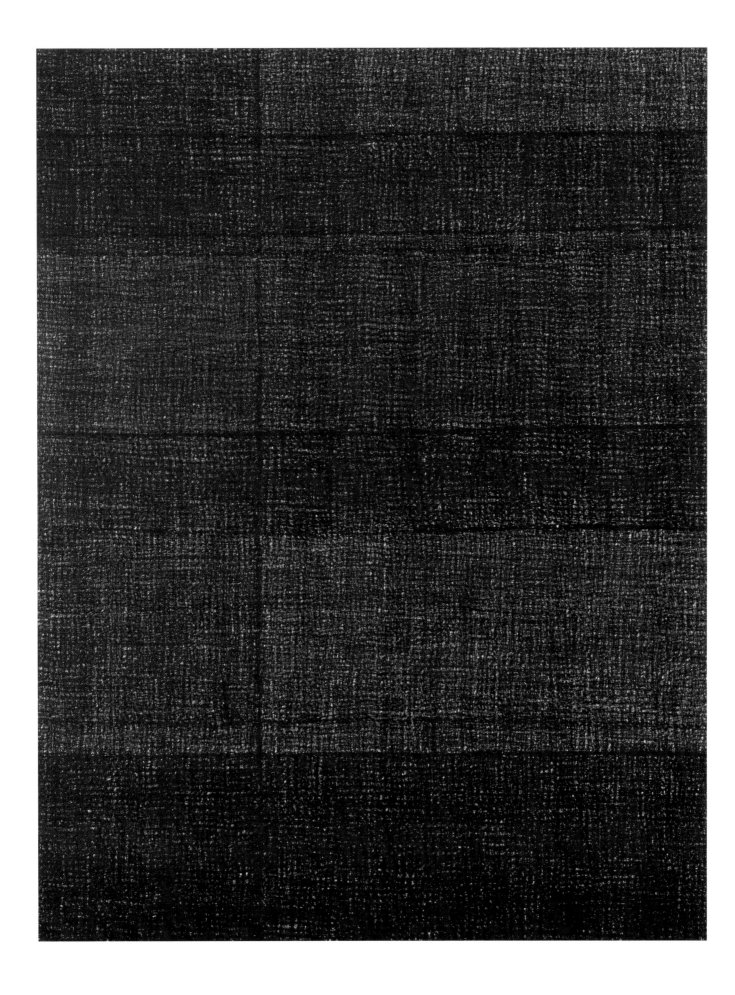

180      Zen2018, Acrylic on canvas, 162×130cm, 2018

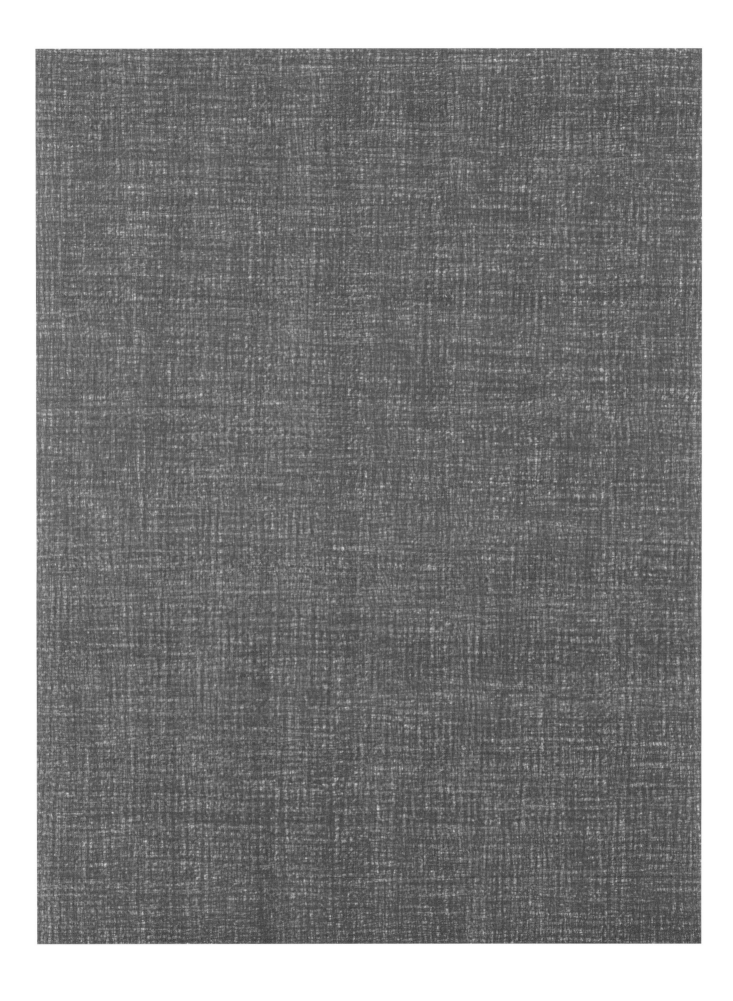

182      Zen2016, Acrylic on canvas, 162×135cm, 2016

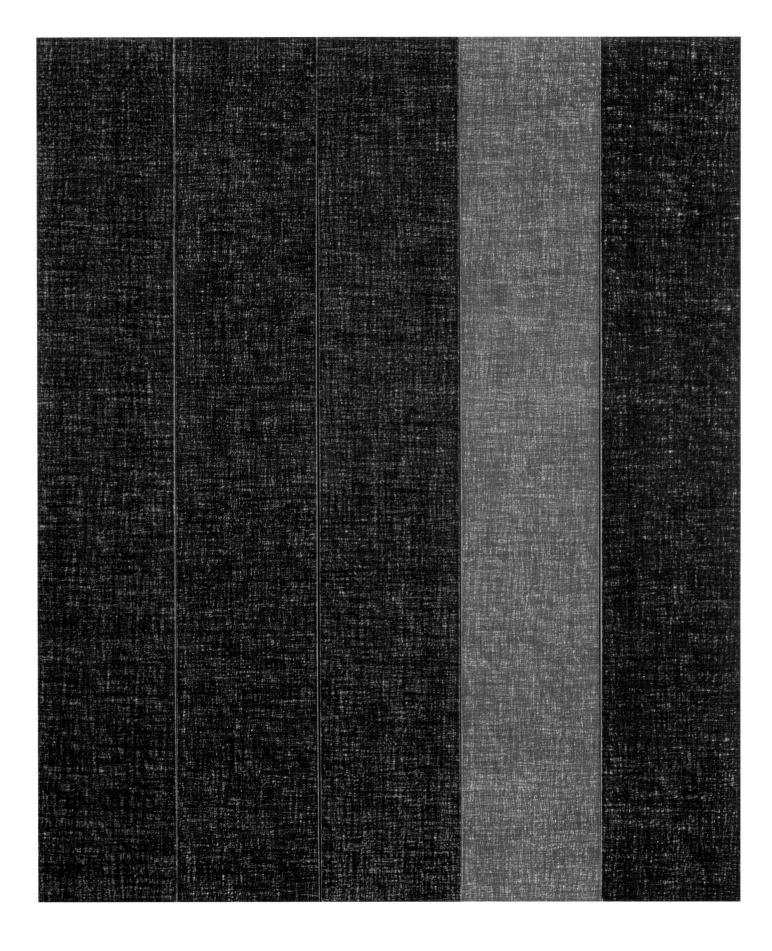

184     Zen2019, Acrylic on canvas, 91×72cm, 2019

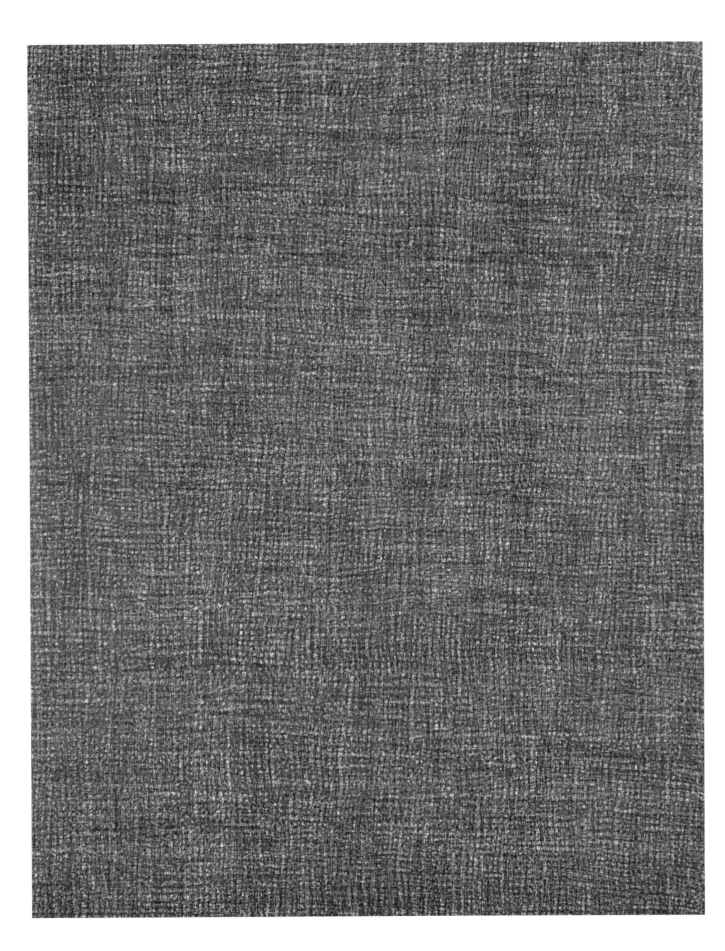

186    Zen2014, Acrylic on canvas, 65×91cm, 2014

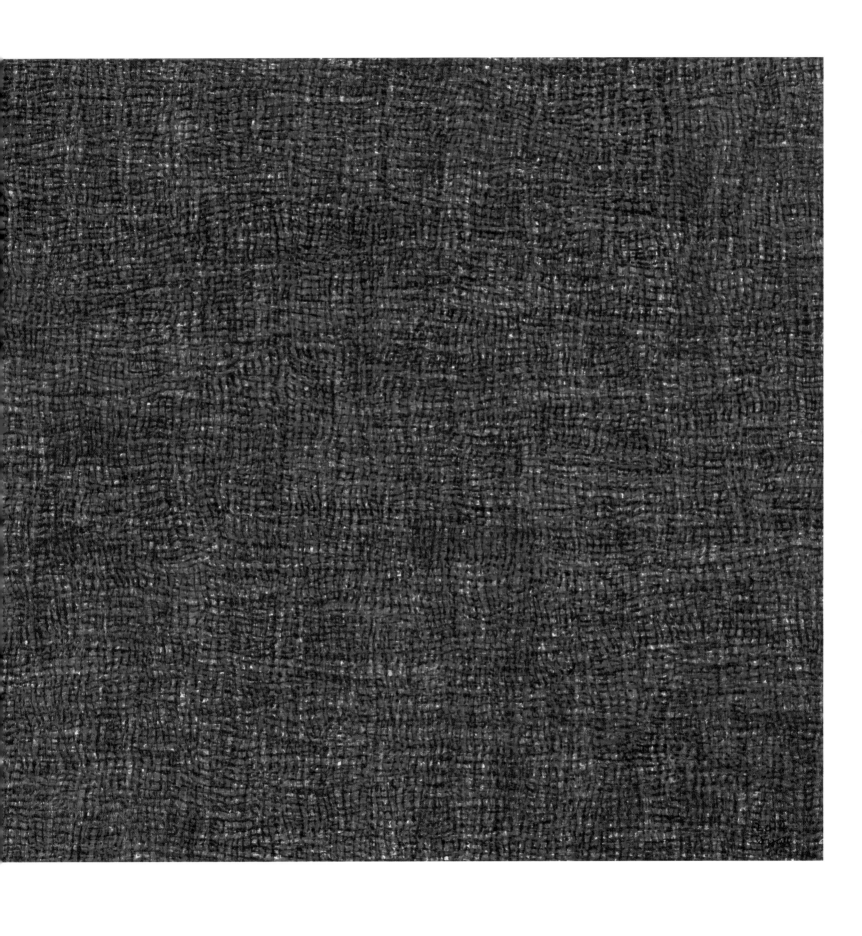

188        Zen2015, Acrylic on canvas, 162×112cm, 2015

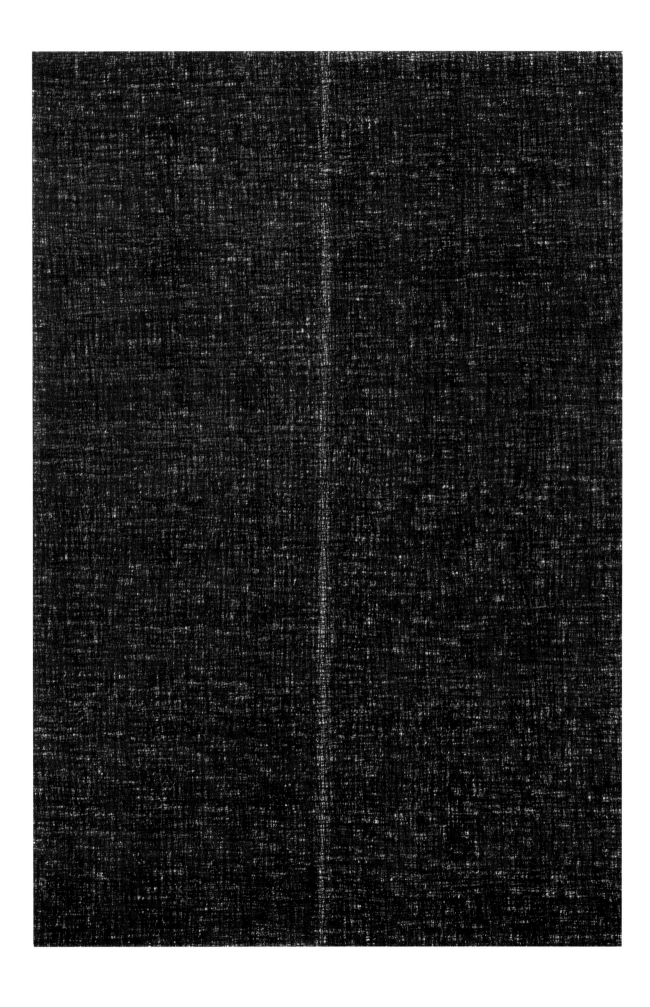

190     Zen2019, Acrylic on canvas, 116×91cm, 2019

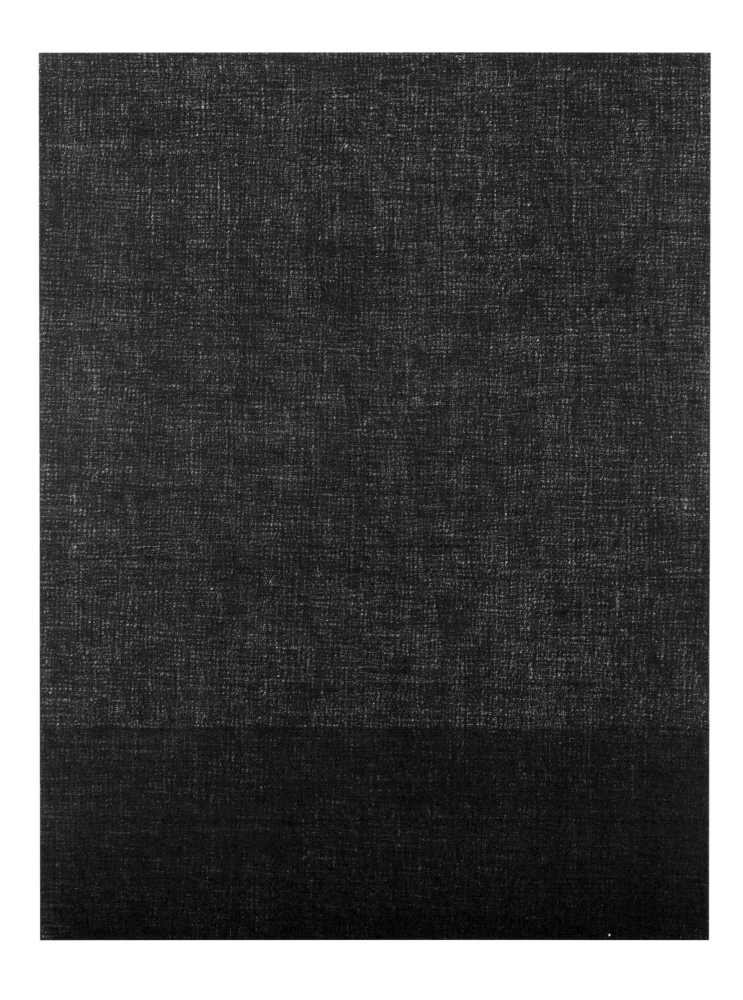

Zen2019, Acrylic on canvas, 116×91cm, 2019

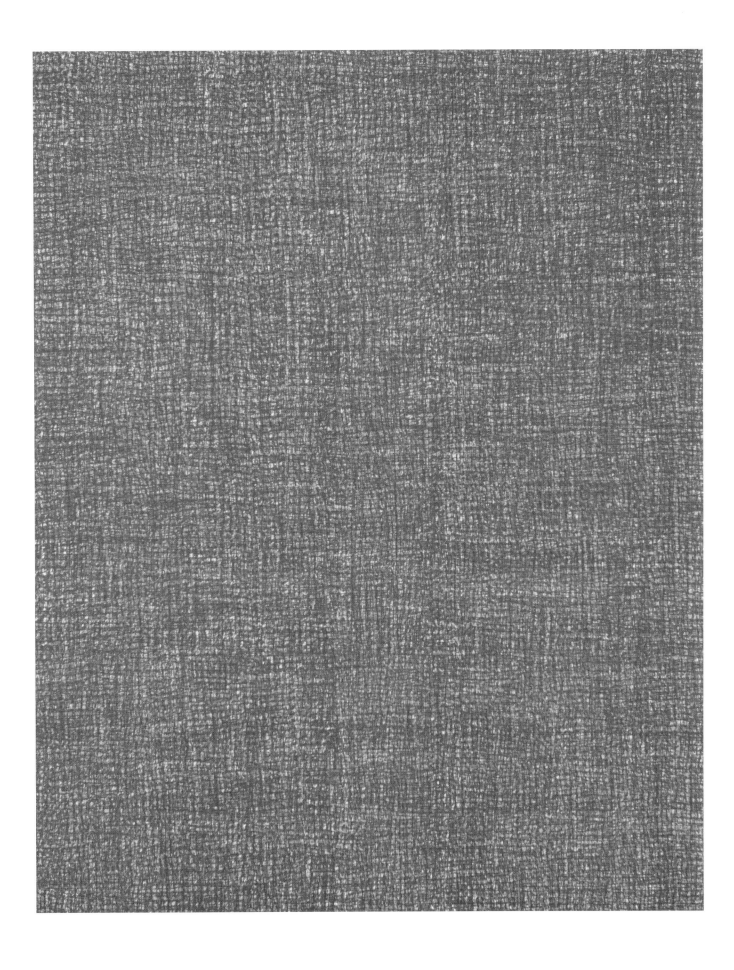

　　Zen2019, Acrylic on canvas, 116×91cm, 2019 (앞의 작품 부분)

196     Zen2018, Acrylic on canvas, 90×72cm, 2018

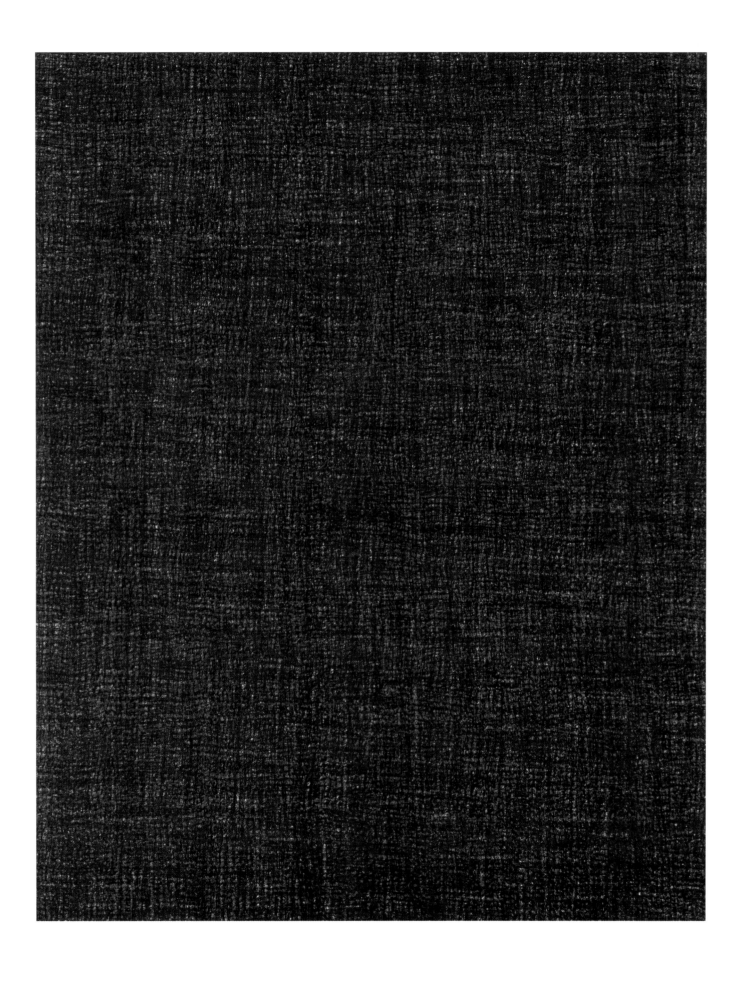

198     Zen2019, Acrylic on canvas, 91×72cm, 2019

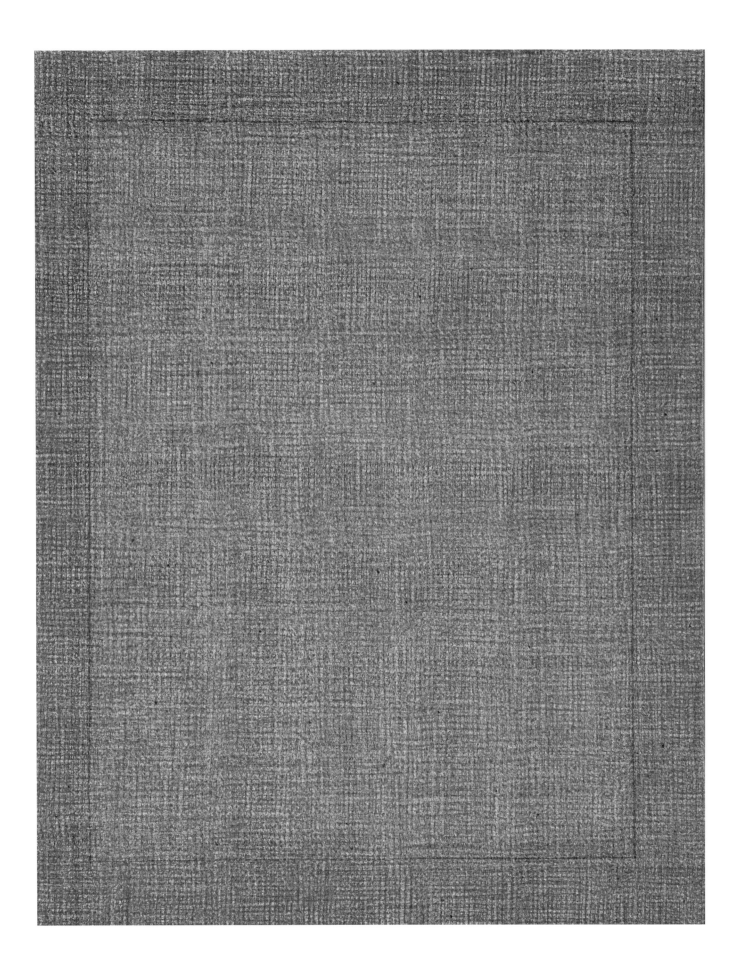

마음과 힘이 균형을 이루어 어느 한쪽으로 치우치지 않으면서도 자유로워야 하고, 그 힘이 즉심에서 나와 내적으로 담겨 있어야 하며 중도적인 마음을 잃지 않으면서 진심으로 표현되어 야 한다고 본다.

I think that the mind and power should be balanced and free without being biased to either side, and the power should be contained within and out of the immediate mind, and it should be expressed sincerely without losing the middle mind.

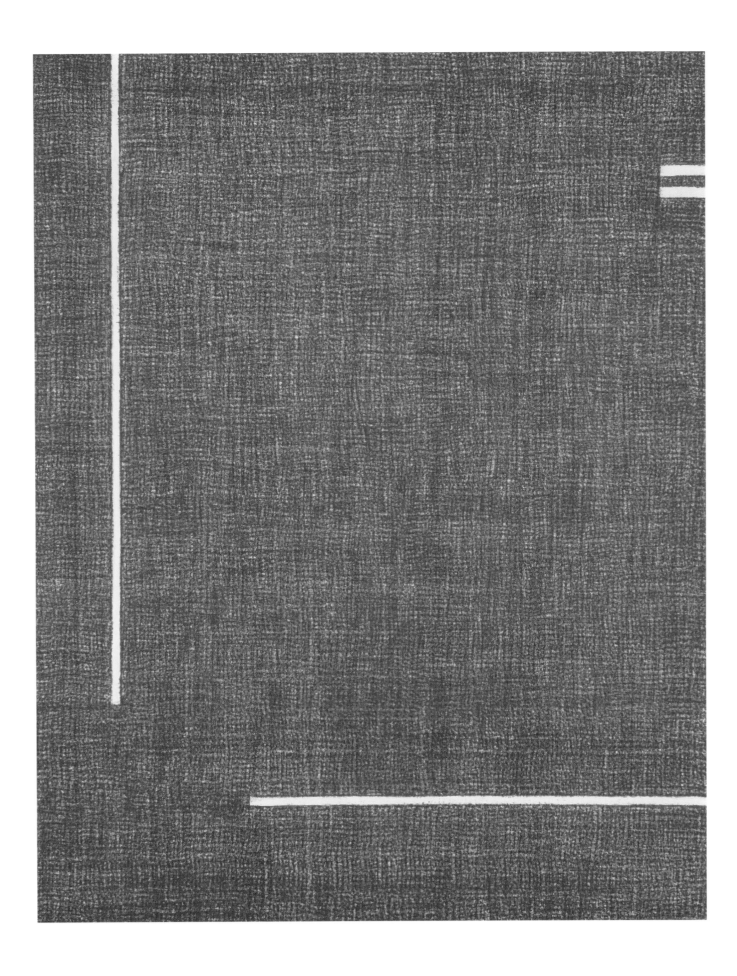

202    Zen2020, Acrylic on canvas, 91×72cm, 2020

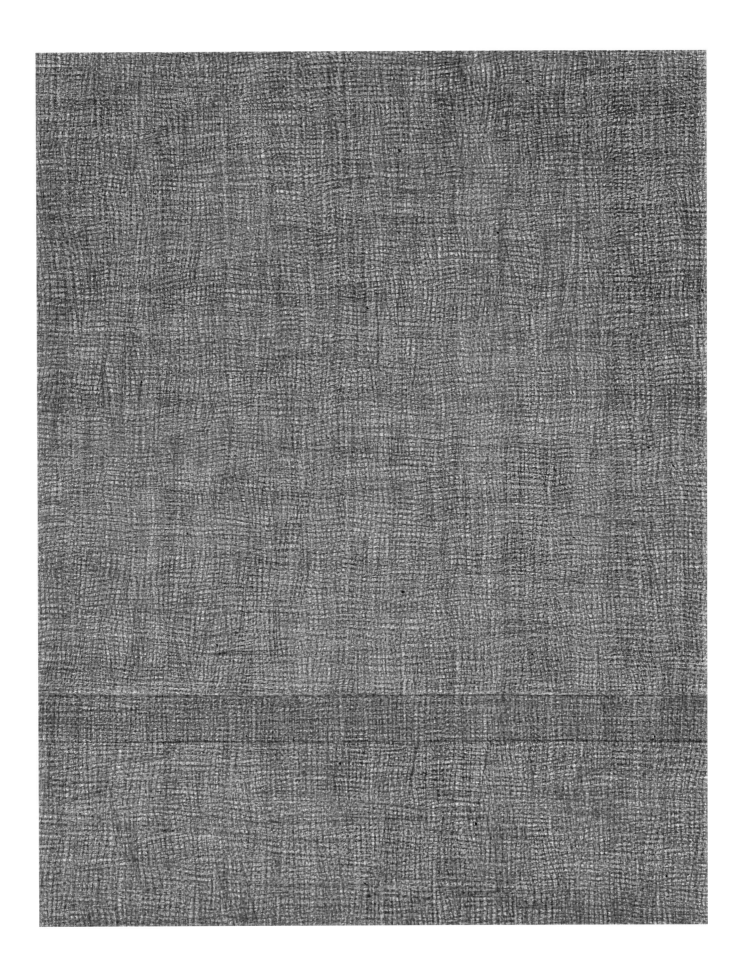

Zen2016, Acrylic on canvas, 91×72cm, 2016

206       Zen2020, Acrylic on canvas, 91×72cm, 2020

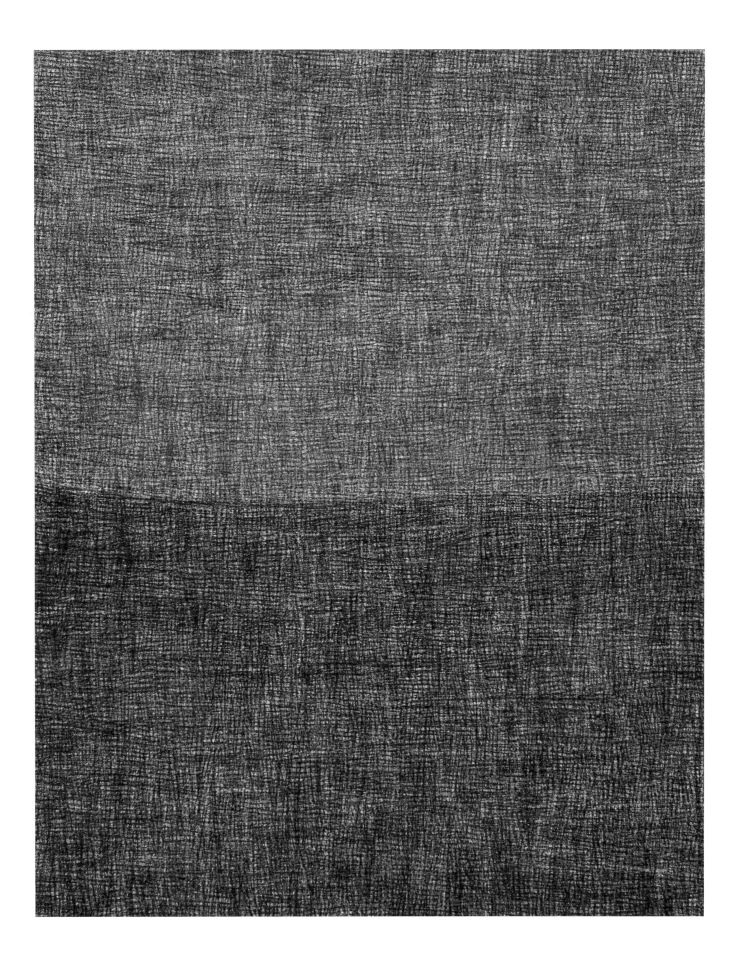

208     Zen2014, Acrylic on canvas, 162×112cm, 2014

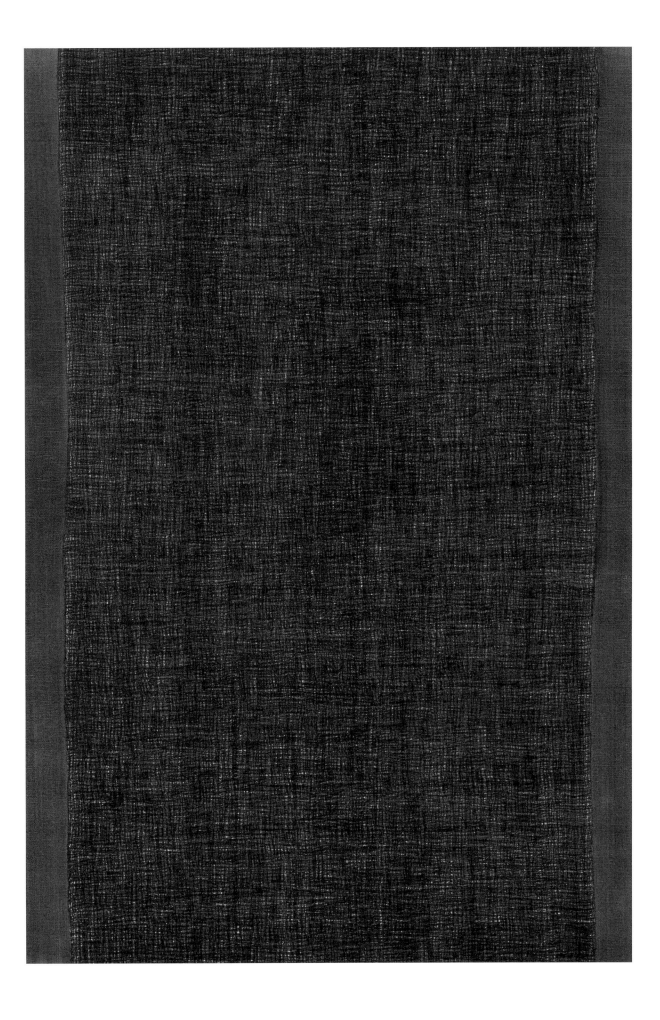

210      Zen2015, Acrylic on canvas, 72×61cm, 2015

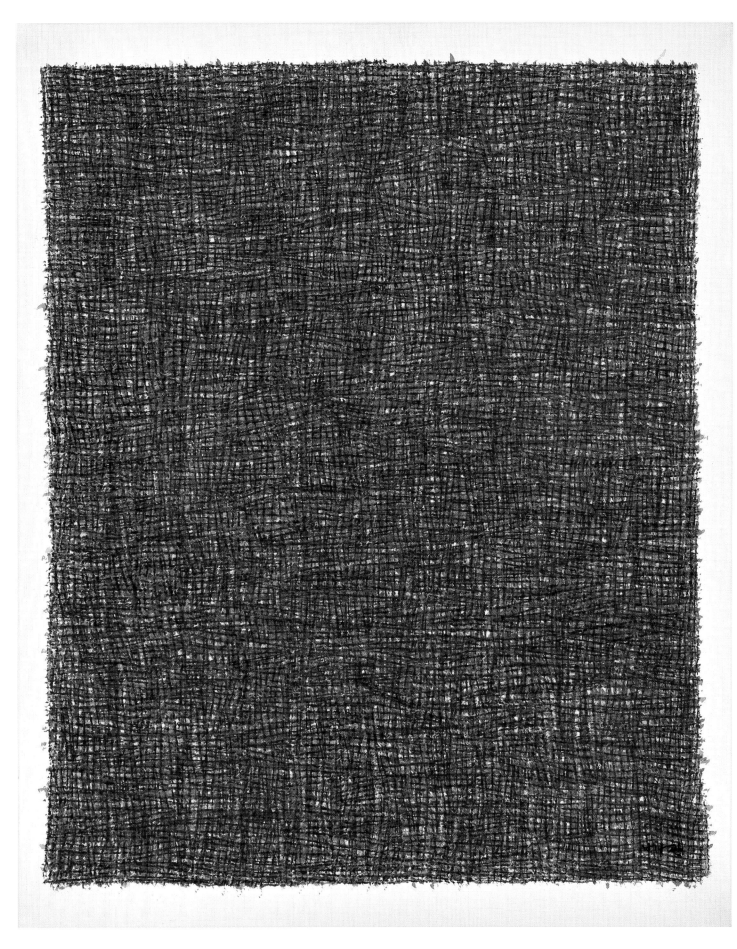

Zen2019, Acrylic on canvas, 116×91cm, 2019

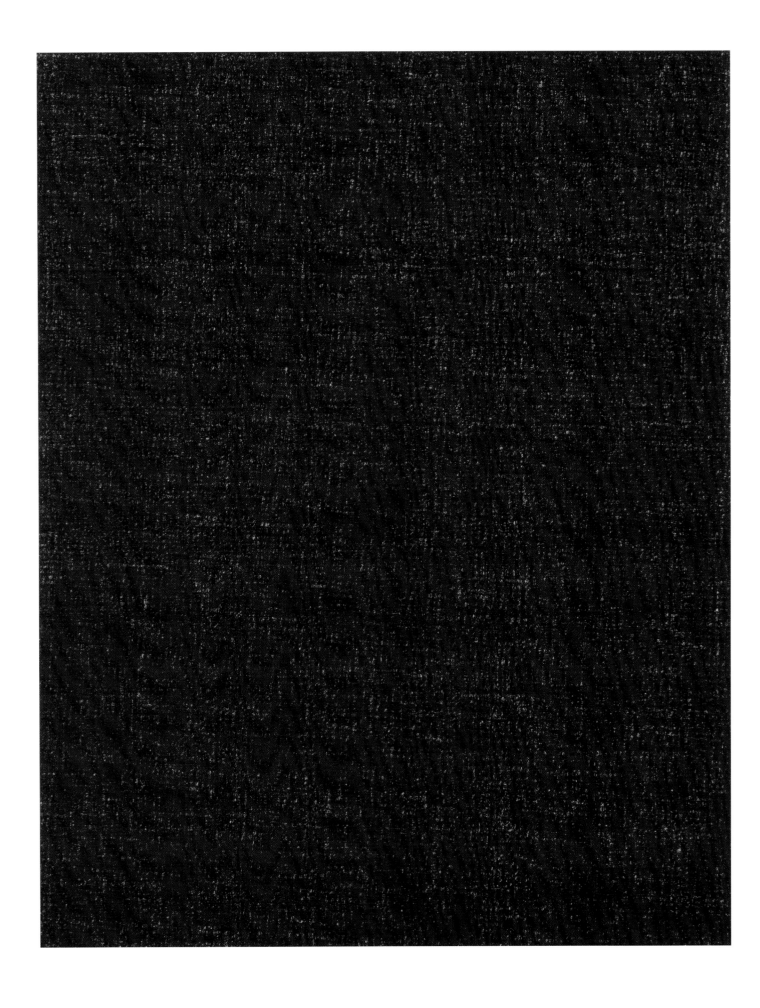

214        Zen2014, Acrylic on canvas, 72×60cm, 2014

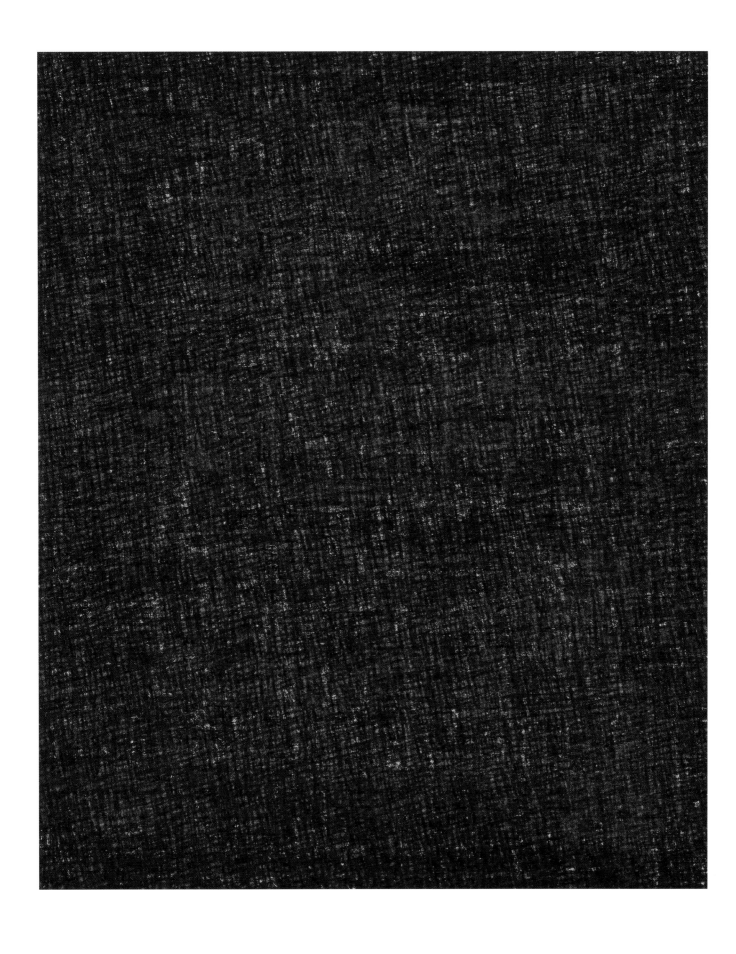

216    Zen2016, Acrylic on canvas, 53×45cm, 2016

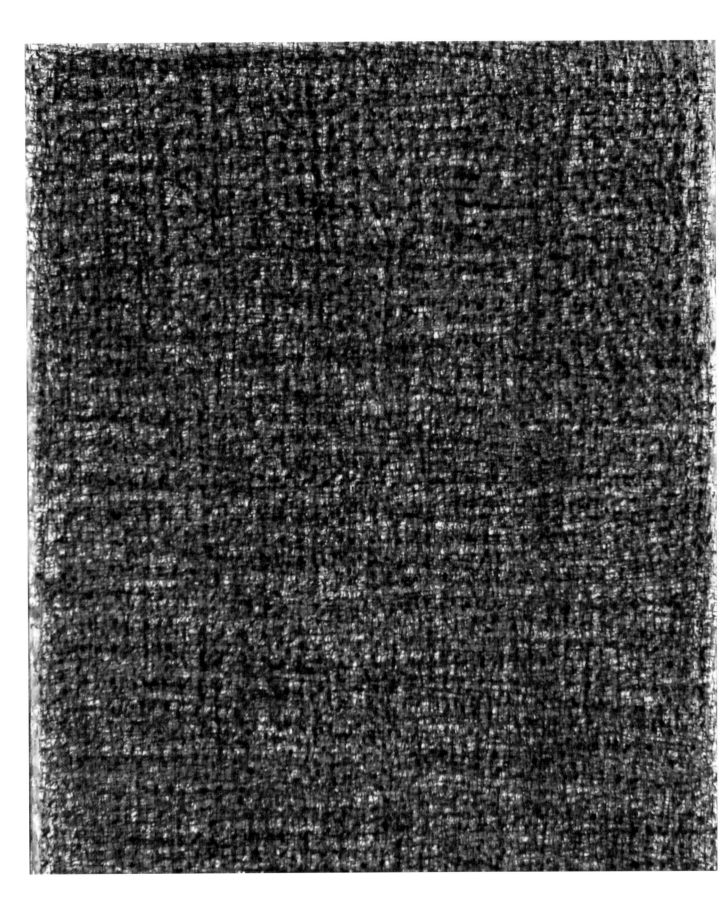

Zen2017, Acrylic on canvas, 53×45cm, 2017

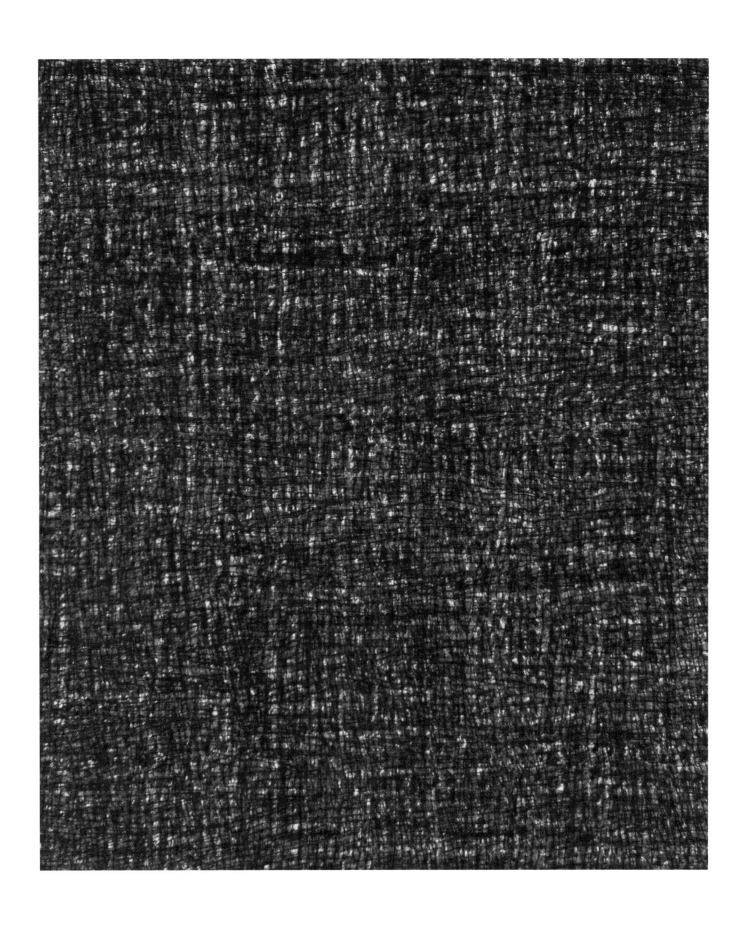

Zen2017, Acrylic on canvas, 91×72cm, 2017

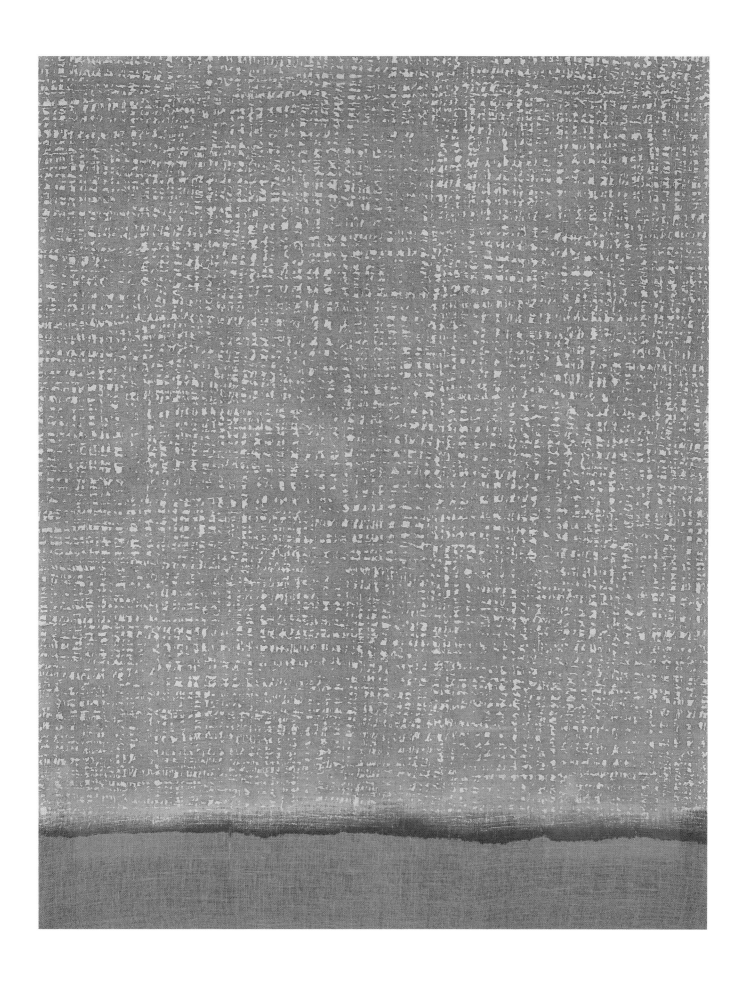

Exhibition view 2020

그림은 본래 자기의 성품을 잘 드러내야 하고, 그 성품은 수행을 통해 간결하고 욕심없는 가운데 즉심에서 나와 모자람과 어리석음을 넘어 부족함이 없는 가운데서 오롯이 모든 것을 능히 담아야 한다. 궁극적으로 간결하고 맑아야 하며 어린아이처럼 천진하여야 하고 고졸함이 잘 다듬어진 인품을 담은 노인네와 같아서 가만히 보고 있기만 하여도 감동을 주어야 한다. 또한 수행을 통해 얻은 바를 드러내되 잘 정제되어야 하고, 단조로운 가운데 단조롭지 아니하고 복잡하더라도 어지럽지 아니 하여야 하며, 드러나지 않으면서도 드러나야 하고 불완전한 듯하면서도 변화를 주어야 하지만 지극히 안정되어야 한다.

모든 것을 안으로 품고 있어 밝고 은은함이 속으로부터 비쳐 나와 마치 잔잔한 호수를 보는 것 같아야 하며, 그 바탕은 우리의 일상 삶에 두어야 한다. 작은 듯 크게 보여야 하고 좁은 듯하지만 넓게 보여 확장성이 있어야 하고 겸손하되 그 당당함이 하늘을 덮을 수 있어야 한다.

모든 것은 느낌으로 전달되어야 하고 따뜻하고 자유로워야 한다. 드러냄 없이 드러내고 깊고 따뜻함이 내적으로부터 나와 사람의 마음을 원만하게 품을 수 있어야 한다. 근본 마음을 일상에 두어야 하고 그것을 벗어나지 않으면서도 균형을 이루는 데 있어 군더더기를 허락하지 않아야 한다. 맑기가 거울과 같아야 하고 그 뿌리가 훤히 드러나 진정성이 보여야 한다.

안으로는 변화가 끊임없이 일어나지만 밖으로는 아무 일도 없는 것처럼 안정되어야 하고 한가로워야 한다.

마음과 힘이 균형을 이루어 어느 곳으로도 치우치지 않을 때 비로소 부분이 아닌 전체가 눈에 들어옴을 알 수 있을 것이며 억지로 마음을 내지 않으면 평상심에서 보는 참으로 묘한 도리를 보게 될 것이다.

마음을 뚫고 투과해서 그리는 사람과 그려진 그림이 하나가 되어 보는 이도 그리는 이도 그려진 것도 없어야 비로소 우주의 펼쳐짐을 눈앞에서 볼 수 있을 것이다.

Paintings must reveal their original character well, and their character must be concise and greedy through meditation, come out of the immediate mind, and be able to contain everything in the midst of lack and lack of stupidity.

Ultimately, it should be concise and clear, innocent like a child, and like an old man with a well-honed character, so even just watching it still should impress you.

In addition, it must be well refined, but not monotonous in monotonous, complex, but not dizzy, invisible and unobtrusive, imperfect, but changeable, but extremely stable.

It has everything inside, so it should be like seeing a calm lake, with bright and subtleness coming out from the inside, and the basis for it should be put in our daily lives.

It should look small and big, it should be narrow, but it should be wide and expandable, and it should be humble but able to cover the sky.

Everything must be conveyed by feeling, and it must be warm and free. It must be revealed without being exposed, and the deep and warmth must come out of the inner world and be able to embrace the hearts of people smoothly.

You have to put your fundamental mind in your daily life and don't let it go away, but don't allow extra work in achieving balance.

Clearness should be like a mirror, and its roots should be clearly revealed to show authenticity.

Changes are constantly happening inside, but it should be settled and relaxed as if nothing happened outside.

When the mind and power are balanced and not biased to any place, you will be able to see that the whole, not the part, comes into your eyes.

The person who draws through the mind and penetrates the drawing becomes one and the viewer draws

Only when there are neither teeth nor drawn, you can see the unfolding of the universe in front of you.

# CHRONOLOGIE

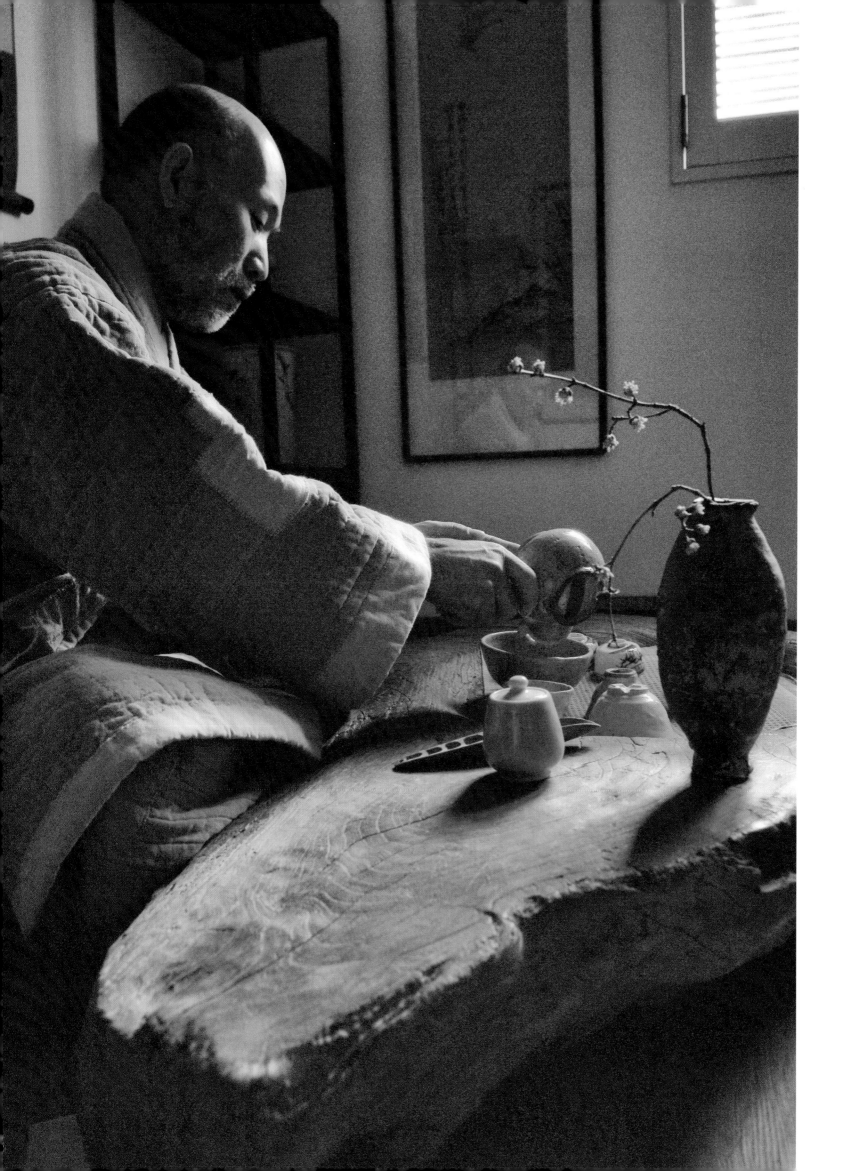

# 法 觀 | Bupkwan 법관

부산국제화랑아트페어 단색화특별초대전

홍콩, 싱가폴컨템포러리 아트페어

이즈갤러리 개인전 (서울)

미광화랑 개인전 (부산)

**2014**  KIAF 2014 개인전 (서울)

에이블갤러리 초대전(서울)

부산아트쇼 개인전(부산)

홍콩아트페어 (홍콩)

한국미술관 (용인)

부산국제화랑미술제 (부산)

**2013**  예술의 전당 한가람미술관 제1관 개인전(서울)

KIAF 2013 개인전 (서울)

**2012**  경인미술관 개인전 (서울)

**2011**  가나인사아트센터 개인전 (서울)

한·중 문화교류전 (중국)

강릉문화예술회관 개인전 (강릉)

**2010**  KBS춘천방송총국 초대전

제니스갤러리 초대전 (부산)

물파스페이스 그룹전 외 다수 (서울)

아트칼스루헤 개인전(독일)

**2009**  가나인사아트센터 개인전 (서울)

**2007**  가나인사아트센터 개인전 (서울)

물파스페이스 개인전 (서울)

**2006**  윤갤러리 개인전 (서울)

미광화랑 개인전 (부산)

**2004**  우림화랑 개인전 (서울)

국제신문 개인전 (부산)

**2002**  선아트 개인전 (강릉)

Bupkwan

| | |
|---|---|
| 2021 | Solo Exhibition, Insa Art Center, Seoul |
| 2019 | Gallery C, Invitation Exhibition, Daejeon |
| | Kwangan Gallery, Invitation Exhibition, Busan |
| 2018 | Gallery Mark, Seoul |
| | The Post Dansaekhwa of Korea, LeeAhn Gallery, Seoul, Daegu |
| | Art Stage Singapore |
| 2017 | Art Taipei, Taiwan |
| | Daegu Art Fair, Daegu |
| | Joongang Gallery, Daegu |
| | Allme Artspace, Seoul |
| | KIAF 2017,Seoul |
| | Gallery C, Invitation Exhibition, Daejeon |
| | Harbour Art Fair Marco polo Hong Kong Hotel, Hong Kong |
| | Solo Exhibition, Gallery joy, Busan |
| | Art Stage Singapore |
| 2016 | Seoul Art Show, Seoul |
| | Apple Gallery, Jeonju |
| | ARTTAIPEI, Taiwan |
| | Art kaohsiung, Taiwan |
| | KIAF 2016, Seoul |
| | Art Stage, Jakarta, Indonesia |
| | SUN Gallery, Apple Invitation Exhibition, Seoul |
| 2015 | KIAF 2015, Seoul |
| | Busan Art Market Affair Special Exhibition, Busan |
| | Hong Kong, Singapore contemporary Art Fair |
| | Solo Exhibition, Gallery is, Seoul |
| | Solo Exhibition, MiKwang Gallery, Busan |
| 2014 | KIAF 2014, Seoul / Invited Exhibition, ABLE Gallery, Seoul |
| | Busan Art Show, Hong Kong Art Fair |
| | HanKuk Art Museum, Yongin / Busan Art Market Affair, Busan |
| 2013 | Hall 1 Solo Exhibition, Seoul Arts Center, |
| | Hangaram Art Museum, KIAF 2013, Seoul |
| 2012 | Solo Exhibition, Kyung-in Museum |
| 2011 | Solo Exhibition, Insa Art Center, Seoul |
| | Korea-China Cultural Exchange Exhibition, China |
| | Solo Exhibition, Culture Art Center, Gang-Neung |

| 2010 | Invited Exhibition, KBS Chunchon, Chunchon |
| | Invited Exhibition, Gallery Zenith, Busan |
| | Multiple Group Exhibitions, Mulpa Space et al., Seoul |
| | Exhibition, Art Karlsruhe, Germany |
| 2009 | Solo Exhibition, Insa Art Center, Seoul |
| 2007 | Solo Exhibition, Insa Art Center, Seoul |
| | Solo Exhibition, Mulpa Space, Seoul |
| 2006 | Solo Exhibition, Gallery Yoon, Seoul |
| | Solo Exhibition, Gallery Mi-gwang, Busan |
| 2004 | Solo Exhibition, Gallery Woolim, Seoul |
| | Solo Exhibition, Kukje Newspaper, Busan |
| 2002 | Solo Exhibition, Sun Art, Gang-Neung |

# LIST OF WORKS

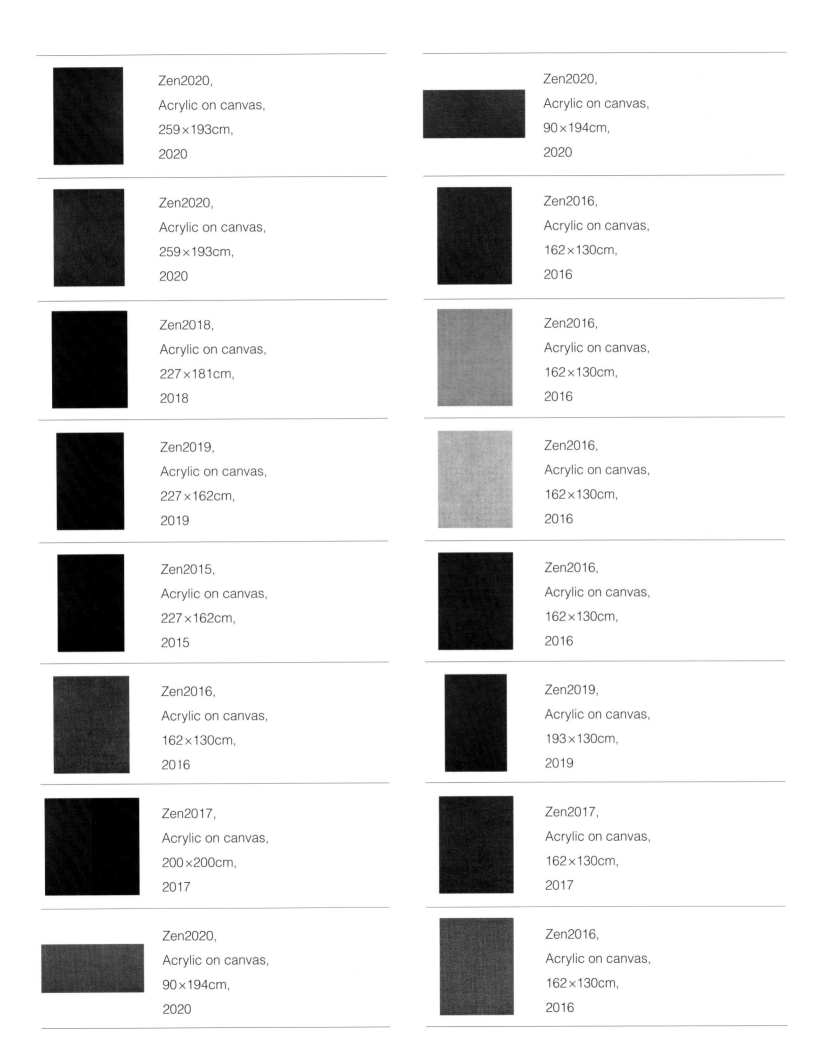

Zen2020,
Acrylic on canvas,
259×193cm,
2020

Zen2020,
Acrylic on canvas,
90×194cm,
2020

Zen2020,
Acrylic on canvas,
259×193cm,
2020

Zen2016,
Acrylic on canvas,
162×130cm,
2016

Zen2018,
Acrylic on canvas,
227×181cm,
2018

Zen2016,
Acrylic on canvas,
162×130cm,
2016

Zen2019,
Acrylic on canvas,
227×162cm,
2019

Zen2016,
Acrylic on canvas,
162×130cm,
2016

Zen2015,
Acrylic on canvas,
227×162cm,
2015

Zen2016,
Acrylic on canvas,
162×130cm,
2016

Zen2016,
Acrylic on canvas,
162×130cm,
2016

Zen2019,
Acrylic on canvas,
193×130cm,
2019

Zen2017,
Acrylic on canvas,
200×200cm,
2017

Zen2017,
Acrylic on canvas,
162×130cm,
2017

Zen2020,
Acrylic on canvas,
90×194cm,
2020

Zen2016,
Acrylic on canvas,
162×130cm,
2016

Zen2017,
Acrylic on canvas,
162×130cm,
2017

Zen2015,
Acrylic on canvas,
162×112cm,
2015

Zen2014,
Acrylic on canvas,
162×112cm,
2014

Zen2015,
Acrylic on canvas,
162×112cm,
2015

Zen2016,
Acrylic on canvas,
162×130cm,
2016

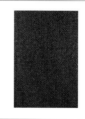

Zen2016,
Acrylic on canvas,
162×112cm,
2016

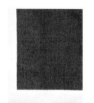

Zen2018,
Acrylic on canvas,
162×130cm,
2018

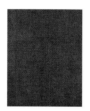

Zen2015,
Acrylic on canvas,
162×130cm,
2015

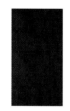

Zen2018,
Acrylic on canvas,
290×197cm,
2018

Zen2016,
Acrylic on canvas,
162×130cm,
2016

Zen2018,
Acrylic on canvas,
162×130cm,
2018

Zen2017,
Acrylic on canvas,
162×130cm,
2017

Zen2018,
Acrylic on canvas,
162×130cm,
2018

Zen2017,
Acrylic on canvas,
162×130cm,
2017

Zen2015,
Acrylic on canvas,
162×112cm,
2015

Zen2018,
Acrylic on canvas,
162×130cm,
2018

Zen2019,
Acrylic on canvas,
162×130cm,
2019

Zen2020,
Acrylic on canvas,
162×90cm,
2020

Zen2019,
Acrylic on canvas,
193×112cm,
2019

Zen2020,
Acrylic on canvas,
162×90cm,
2020

Zen2018,
Acrylic on canvas,
162×130cm,
2018

Zen2020,
Acrylic on canvas,
162×90cm,
2020

Zen2017,
Acrylic on canvas,
162×130cm,
2017

Zen2019,
Acrylic on canvas,
162×112cm,
2019

Zen2016,
Acrylic on canvas,
162×130cm,
2016

Zen2020,
Acrylic on canvas,
90×162cm,
2020

Zen2017,
Acrylic on canvas,
162×130cm,
2017

Zen2016,
Acrylic on canvas,
112×162cm,
2016

Zen2020,
Acrylic on canvas,
162×112cm,
2020

Zen2016,
Acrylic on canvas,
116×80cm,
2016

Zen2020,
Acrylic on canvas,
162×97cm,
2020

Zen2020,
Acrylic on canvas,
116×91cm,
2020

Zen2016,
Acrylic on canvas,
116×91cm,
2016

Exhibition view 2019

Zen2016,
Acrylic on canvas,
116×91cm,
2016

Zen2017,
Acrylic on canvas,
116×91cm,
2017

Zen2020,
Acrylic on canvas,
116×91cm,
2020

Zen2018,
Acrylic on canvas,
162×130cm,
2018

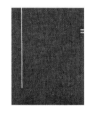

Zen2020,
Acrylic on canvas,
116×91cm,
2020

Zen2016,
Acrylic on canvas,
162×135cm,
2016

Zen2018,
Acrylic on canvas,
116×91cm,
2018

Zen2019,
Acrylic on canvas,
91×72cm,
2019

Zen2017,
Acrylic on canvas,
116×91cm,
2017

Zen2014,
Acrylic on canvas,
65×91cm,
2014

Zen2019,
Acrylic on canvas,
116×91cm,
2019

Zen2015,
Acrylic on canvas,
162×112cm,
2015

Zen2016,
Acrylic on canvas,
116×91cm,
2016

Zen2019,
Acrylic on canvas,
116×91cm,
2019

Zen2019,
Acrylic on canvas,
116×91cm,
2019

Zen2015,
Acrylic on canvas,
72×61cm,
2015

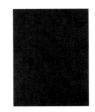

Zen2018,
Acrylic on canvas,
90×72cm,
2018

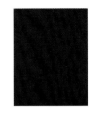

Zen2019,
Acrylic on canvas,
116×91cm,
2019

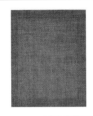

Zen2019,
Acrylic on canvas,
91×72cm,
2019

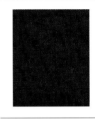

Zen2014,
Acrylic on canvas,
72×60cm,
2014

Zen2020,
Acrylic on canvas,
91×72cm,
2020

Zen2016,
Acrylic on canvas,
53×45cm,
2016

Zen2020,
Acrylic on canvas,
91×72cm,
2020

Zen2017,
Acrylic on canvas,
53×45cm,
2017

Zen2016,
Acrylic on canvas,
91×72cm,
2016

Zen2017,
Acrylic on canvas,
91×72cm,
2017

Zen2020,
Acrylic on canvas,
91×72cm,
2020

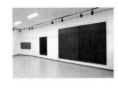

Exhibition view 2020

Zen2014,
Acrylic on canvas,
162×112cm,
2014

# ZEN2021

## BUPKWAN

Erschienen im / Published by

Unjusa Publishers

F3, 67-1 Dongsomun-ro, Seongbuk-gu, Seoul

Rep. of KOREA

Tel: +82-2-926-8361

Fax: +82-505-115-8361

unjusa88@daum.net

ISBN 978-89-5746-636-0 93650

Printed in KOREA

February 10. 2021

All images and works©BUPKWAN

CONTACT

BUPKWAN

E-mail: yubk4537@naver.com

Mobile: +82-10-8522-4537

초판 1쇄 인쇄 2021년 2월 1일

초판 1쇄 발행 2021년 2월 10일

글 그림 법관

펴낸이 김시열

펴낸곳 도서출판 운주사

서울시 성북구 동소문로 67-1 성심빌딩 3층

전화 (02) 926-8361 | 팩스 0505-115-8361

ISBN 978-89-5746-636-0 93650

값 50,000원

http://cafe.daum.net/unjubooks

〈다음카페: 도서출판 운주사〉